U0061372

中華書局

# 花開與敦煌

## 常沙娜眼中的敦煌藝術

常沙娜 著／繪

# 目錄

一

敦煌莫高窟藝術的价值

打開我國的地圖，在東經九十五度，北緯四十〇度附近，就能看到敦煌。

它西鄰新疆，南接青海，是中國甘肅省最西邊的縣鎮，現已改為縣級市——敦煌市。它的周圍絕大部分都是沙漠，還有有限的耕地和草原。在離敦煌城東南二十五公里的地方，隱藏着一個小小的綠色帶，它一點也不惹人注意，舉世聞名的敦煌莫高窟——千佛洞就神奇地隱藏在這裏。

敦煌有兩座名山：三危山（祁連山的支脈）、鳴沙山。兩山的銜接處是一片寬達數十里的坡地，上面平沙漫鋪，十分荒涼。莫高窟這個小小的綠洲就深藏在這片坡地裏。

它隱蔽得如此之妙，使我們到了跟前還不知它在那裏。

原來這片坡地從遠古以來就被兩山間流出的大泉沖開了一道深而廣的河牀，河牀的東岸形成起伏的沙丘，西岸是陡立如削的崖壁。莫高窟就開鑿在西岸的崖壁上。

莫高窟的景象十分引人入勝。幾千年來靠着祁連山常年積雪融化形成的大泉河，幾經變遷，現在只剩下一支珍貴的細流。它清澈如鏡，從石崖南方約兩里的地方鑽出沙面，曲曲折折地流過莫高窟，就又潛入沙磧中去了。這股地泉，好像就是為莫高窟存在的。它是莫高窟的生命之泉，沿着歷史的長河養育莫高窟的佛教藝術已經一千五百年了，至今仍呵護着莫高窟這所世界聞名的文化遺產、這一世外桃源的奇景。

古代的莫高窟比現在要壯麗得多。據現存的幾方唐代的碑文記載，那時有數以千計的石窟（目前存有壁畫、彩塑並編號的共四百九十二窟），窟前都有木結構的窟檐，並有廊道相接。古代天才的僧人和藝術匠師，像鑲嵌寶石一樣在這灰色的崖壁上鑿起一座座美麗的石窟藝術的殿堂。就是不讀碑文，我們從現存的五座彩繪的唐宋木結構的窟檐建築上，也還可以依稀想見它盛時的光景。

莫高窟的崖壁地質屬於「玉門組砂礫巖」，也叫「第四世紀巖層」。它由河水沖積而成，是大小不等的鵝卵石和沙土的混凝物。它的硬度極不一致，一般來說是很鬆脆的，因為石子雖然堅硬，卻各個分離，只靠一點點黏力不大的鈣質膠結住，因之鑿窟還可以，在上面雕刻就不行了。這種層巖的特殊性質決定了莫高窟的面貌，使它只能向塑像和壁畫發展。壁畫就畫在牆面上──鵝卵石混凝物的表面抹上一層用細土和蘆葦花纖維調成的土層，佛尊就用泥塑造之後上色；崖外則採用木結構的崖檐和走廊相連接。這種石窟羣就和中原幾處石窟，如雲岡、龍門、天龍山等用巖石雕刻出來的大不相同。

敦煌莫高窟的佛教藝術的特殊價值在於：它系統地保存了四世紀到十四世紀這一千多年間的歷代壁畫、彩塑、建築等方面的文化藝術，也展現了其發展和演變的過程，同時形象地記載了歷代宗教、人物、風俗生活的歷史。所以，敦煌莫高窟是一個完整系統的中國佛教藝術的寶藏，也是反映歷代生活、人文習俗的博物館。

除了敦煌莫高窟，世界上尚沒有第二處保存如此系統完整、規模這樣龐大集中、延續時間這樣長的壁畫和塑像的遺址。敦煌莫高窟也只有在中國西北這種特定的地域環境中——空氣乾燥，常年人煙稀少——才得以保存至今。

著名的古希臘、古埃及文化都是在公元前（前三〇〇〇—前二〇〇〇）發展、盛行、遺存的，之後就沒有能夠延續下去。

中國著名的學者季羨林先生曾經這樣說：「世界上歷史悠久、地域廣闊、自成體系、影響深遠的文化體系只有四個——中國、印度、希臘、伊斯蘭，再沒有第五個。而這四個文化體系匯流的地方只有一個，就是中國的敦煌和新疆地區，再沒有第二個。」這充分說明了敦煌在中西文化交流史上的重要性。

除了莫高窟，附近的榆林窟、西千佛洞和東千佛洞的修造年代及藝術風格與莫高窟大致相同，也由敦煌研究院管理。

從二十世紀九十年代始，隨着旅遊業的興起，敦煌已成為旅遊勝地。游人打破了往日的寧靜，在這種形勢下如何保護好這些不可再生的文物遺產，便成為當今敦煌研究院面臨的新課題和重要任務。

二

敦煌莫高窟歷史文化藝術的背景

# 敦煌的歷史

元鼎六年，漢武帝為了安定西邊的門戶，開闢了「河西走廊」（現稱「絲綢之路」），即從蘭州經武威、張掖、酒泉、安西到敦煌。敦煌是這個「走廊」的西北角，是由中原地區通往天山南北各地的必經之地，是通往沙漠邊緣的綠洲，因此它也成為長途旅行中通往西域必經的旅途供應站和休息站。漢代設置了敦煌、酒泉、張掖、武威四郡，以及陽關、玉門關二關。由此，中原與西域（漢時指現在玉門關以西的新疆和中亞等地區）之路上的重鎮，是中原和中亞、西亞各地區文化交流和經濟往來的前哨。

陸上交通往來日趨頻繁，文化交流和商業往來不斷豐富。因此，敦煌成為古代中國絲綢之路上的重鎮，是中原和中亞、西亞各地區文化交流和經濟往來的前哨。

四世紀初，敦煌就成為佛教藝術殿堂。

隨着佛教自印度的傳入並被廣大民眾接受，佛教極為風行，成為統治階級和民眾尋求精神寄託的主要信仰。

佛教長期被歷代統治階層所推廣，也成為社會各階層民眾信仰的精神支柱。釋迦牟尼的身世故事也變成「經變」故事而傳播。敦煌壁畫的內容主題就是圍繞這些故事和行善樂施等宗教教義來展開的。

# 我國石窟寺的形成

隨着佛教的興起，宗教的修行場所——石窟寺（cave temple）也隨之流行。

在崖壁上建鑿洞窟在我國遠古就有，但石窟寺卻是佛教的產物。它帶有紀念性質，和漢代流行的「石室」祠墓有些相似。中國人接受了佛教，也在漢代墓室的基礎上接納了石窟寺的形式，使它成為中國的佛教建築樣式之一。

在印度，石窟寺是佛教徒為了紀念、學習佛祖釋迦牟尼而建。印度石窟寺大約開建在公元前二七三年至前二三二年，是印度的阿育王（Asoka）時代。世界聞名的印度阿旃陀石窟（Ajanta Caves）就是這類石窟的代表。

在我國，隨着佛教的傳播，石窟寺也在各地興起，最後形成了我國特有的石窟形式。石窟寺的特點是大多開鑿在懸崖絕壁、人跡罕至的地方，目的是供佛教徒修行，因之窟內一般都有佛像或舍利塔，以及以佛經為題材的雕刻或壁畫。

敦煌莫高窟開鑿於三六六年，比山西的雲岡石窟早九十四年，比河南的龍門石窟早一百二十七年。從敦煌起始，隨着佛教的廣泛流傳，石窟寺逐漸分佈全國：北路，有甘肅的安西榆林窟、張掖馬蹄寺、武威天梯山石窟，山西的大同雲岡石窟、太原的天龍山石窟，河南的洛陽龍門石窟，河北的邯鄲響堂山石窟。

南路，有甘肅東部的麥積山石窟（天水）、中部的永靖炳靈寺，四川北部的廣元千佛崖、綿陽和巴中的大足石刻，雲南劍川等處的石窟羣。

這些遍佈全國的石窟寺在窟室形制、表現內容、藝術風格上都和莫高窟一脈相承。

因此，要了解我國的石窟藝術必須首先了解莫高窟。它是一把鑰匙，也是一部首尾完整、最具代表性且系統的石窟藝術編年史。它通過宗教的折光，反映了中古時期一千年間中國人民的生活面貌。它向我們展示出我國石窟藝術的興起、繁榮、衰歇的全部歷程。

在這個荒涼、寂寞、稀無人煙的沙漠戈壁，為什麼會產生莫高窟（千佛洞）這樣的石窟羣呢？為什麼人們世世代代花費那麼多的勞動，克服種種難以想像的困難，在這沙漠中創造出這個奇跡呢？

我們不妨在這裏做一個初步的探索。

## 沙門樂僔的傳說

根據唐代碑文記載：三六六年，有位名叫樂僔的和尚，西游到敦煌的三危山下。這時正值黃昏，太陽快要沉落在茫茫無際的沙漠中了，樂僔和尚還沒有找到夜宿的地方。

他正尋思着，忽一抬頭，在他眼前出現了奇景：對面的三危山一派金光，好像有千萬個佛在金光中顯現。樂僔和尚被這奇景震撼了，他想：這正是佛之聖地。從此他便開始募人，決定在這個地方開建莫高窟的第一個洞窟。

碑文的記載原文如下：「莫高窟者，厥初秦建元二年（三六六年），有沙門樂僔，戒行清虛，執心恬靜，嘗杖錫林野，行至此山，忽見金光，狀有千佛，遂架空鑿巖，造窟一龕……」

樂僔和尚當時所見的「金光千佛」自然是幻覺。我們今日在莫高窟有時仍可看到三危山在夕陽西下時的金色反光。三危山的地貌屬於玉門系老年期山脈，山上無草木，巖石呈暗紅色，含有礦物質——夕陽照射下，金光燦爛。樂僔和尚當時對此奇妙的自然景象無法解釋，而歸之於「佛」。

樂僔和尚在此建造了第一個石窟之後，不久又有法良禪師從東方來到這裏。他發下願心，在樂僔和尚的窟旁開鑿了第二個石窟。從此，石窟逐漸地多了起來。凡是通過這裏前往西域的商隊和善男信女，為了許願或還願都要在此建造石窟。不論石窟規模大小，都以這種形式表示自己的虔誠和信仰。這種風尚延續了一千多年間的十個朝代。

唐碑上所說的建於三六六年的第一個石窟至今尚無從確認。僅從現有的題記考證，最早的石窟是十六國、北魏時期的，相當於三六六年至五三四年。

# 莫高窟的年代和規模

自三六六年樂傅和尚建造莫高窟開始，敦煌莫高窟共經歷了十個朝代（表一）。

莫高窟的窟羣形成重疊狀的結構，全長近兩公里，經正式編號有壁畫和彩塑的石窟有四百九十二個。如果把這四百九十二個窟內的壁畫一一連起來，將平均高度定為兩米，其長度可達二十五公里。作為一個觀眾，不用說走着看了，就是坐着時速二十五公里的汽車也需要一小時，才能與這些壁畫打一個飛速的照面。

**表一　莫高窟的年代和規模（三六六——三六八）①**

| 朝代 | 起止年代 | 經歷年數 | 現存洞窟數 |
|---|---|---|---|
| 十六國 | 三六六至三八五年 | 一九年 | 七個 |
| 北魏 | 四三九至五三四年 | 九五年 | 一四個 |
| 西魏 | 五三五至五五六年 | 二一年 | 七個 |
| 北周 | 五五七至五八一年 | 二四年 | 一五個 |
| 隋 | 五八一至六一八年 | 三七年 | 九四個 |

（續表）

| 朝代 | 起止年代 | 經歷年數 | 現存洞窟數 |
|---|---|---|---|
| 唐 | 六一八至九〇七年 | 二八九年 | 二七六個 |
| 初唐 | 六一八至七一二年 | 九四年 | 四六個 |
| 盛唐 | 七一二至七六二年 | 五〇年 | 九四個 |
| 中唐 | 七六二至八二一年 | 五九年 | 五五個 |
| 晚唐 | 八二二至九〇七年 | 八五年 | 八一個 |
| 五代 | 九〇七至九六〇年 | 五三年 | 二六個 |
| 北宋 | 九六〇至一一二七年 | 一六七年 | 一五個（重修六六個） |
| 西夏 | 一〇三八至一二二七年 | 一八九年 | 一七個 |
| 元 | 一二〇六至一三六八年 | 一六二年 | 九個 |

①學者們對莫高窟的年代和規模通常有不同的看法，本表格的數據主要來自常沙娜的研究成果。

據粗略統計，莫高窟中保存較完整的彩塑有一千四百多尊，殘缺而經清代重修的有七百二十多尊（清代重修很差，實為破壞），殘缺而未被重修的有七十多尊，總數為二千尊以上，還不包括數以萬計的影塑（如早期小千佛浮雕）。

# 敦煌藏經洞的發現

莫高窟從開鑿到元代終止興造，歷經了一千多年。明代以後，莫高窟就十分冷清，乃至漸漸被中原人士遺忘。

明太祖朱元璋於一三七二年在肅州（現酒泉地區）以西修築了嘉峪關後，放棄了嘉峪關以外諸地。嘉靖三年（一五二四年），明朝政府正式關閉了嘉峪關。從此，這裏與中原隔絕，莫高窟無聲無息地躺臥在西北邊陲沙漠戈壁灘上數百年。直到光緒二十六年（一九〇〇年），一個偶然的原因，莫高窟藏經洞被發現，繼而莫高窟傳奇般名震中外、重放光彩，成為世界矚目的「東方藝術寶庫」，也成為西方探險家、考古勘察隊掠取的目標——他們開始涉足這座已沉睡了幾百年的藝術寶庫。

世界上哪裏還有如此規模雄偉的畫廊和彩塑館呢？況且這僅是目前倖存下來的數目，至於千餘年來，各種情況下湮毀無存的，還不在少數。

敦煌莫高窟給我們留下的藝術遺產是如此的豐富精美，它永遠是我們民族文化藝術的驕傲，是我們民族智慧和藝術創造力雄厚旺盛的標誌。

這是一九〇〇年五月二十六日的事。

有一名叫王圓籙的道士，他是湖北麻城人，逃荒到甘肅，窮無所依，當了道士。遊歷到敦煌，他就在莫高窟定居下來。

這個小道士頗想有所作為，用化緣得來的銀子僱人清除洞子的積沙。這一天王道士正監督工人清除莫高窟北端第十六窟甬道中的積沙，奇跡出現了：在宋代壁畫的通道裏，由於清除了沙子，牆壁失去了多年以來附着的支撐力量，以致一聲轟響，裂開一道縫。王道士好奇地敲了幾下，發現其中是空的，他隨即打開了這面空牆，竟然發現裏面封着一扇緊閉的小門。小門打開後，門內是一間高約一百六十厘米、寬約二百七十米的長方形暗室，裏面堆滿了經卷、絹畫卷、文書、繡畫⋯⋯一卷卷密密麻麻地堆放着，多到數不清。其中藏有從五世紀到八世紀的各種珍貴文獻、古籍，包括北魏、唐代時期所寫的佛經、地志、樂曲、詩詞、信札、賬簿、醫卜、戶籍、契據等。除了漢文，還有藏文、古維吾爾文、印度文等文字的經卷和札記，都是印刷術使用之前的手寫珍品，畫卷也多是與壁畫相同的佛教絹畫。這批珍貴史料的發現，對研究我國當時在河西走廊一帶各個時期的經濟、文化、宗教、民族等狀況有着非常重要的意義，是一次震驚國內外的重要發現。它的發現揭開了中國乃至世界許多被遺忘的歷史。

據考古學家推測分析，這間密室大約歷來是莫高窟僧人的儲藏室。這批暗藏於密室

的文獻、畫卷，是當年的莫高窟僧人有意祕密封存的。從它密封的壁畫及密室藏品的年代推斷，可能是在十一世紀中葉，也就是西夏入侵敦煌以前，莫高窟僧人準備逃難時有意封存的。但是他們一去就不再回來，這間密室竟成了一個永遠的祕密。

這個祕密的發現，是震驚世界學術界的大事。它的價值是無從估量的，這一點不但愚昧無知的王道士不知道，連清政府也認識不到。當時的有識之士建議將文物運往甘肅城保管，但要花五六千兩銀子，清政府便根本不予考慮，只由敦煌縣發出一道公文，叫王道士照舊封起來。這批文物的命運，就這樣握在無知的王道士手中了。

王道士並沒有認真執行封存的命令，而是通過各種渠道把經卷、絹畫等國寶出賣。它們流散四方，也就最終沒有逃過各國考古探險隊的眼睛。這些人憑着考古嗅覺和漢學知識，接二連三地來到這荒蕪的莫高窟，開始了他們的盜寶計劃，把中國價值連城的國寶一批又一批地從藏經洞中劫持而去。

下面列舉五個主要的盜寶者和盜寶經過：

① 一九〇七年 —— 斯坦因（Stein）

第一個出現在敦煌莫高窟的盜寶者就是英國皇家探險考古隊的斯坦因。他生於一八六二年，成長於匈牙利布達佩斯的猶太家庭，四十一歲正式取得英國國籍。

一九〇〇年，他就開始了對中國西域的第一次遠征——穿越克什米爾和喀喇崑崙山，抵達中國的邊境古城新疆喀什。當時，正值瑞典探險隊的斯文‧赫定（Sven Hedin）用鐵鏟和皮靴驚醒了沉睡千年的古城樓蘭，從那裏裹走了大批文物回國。而在樓蘭的另一端，斯坦因已經踏上絲綢之路，開始了他對中國西域的第一次遠征。

斯坦因到了莫高窟，面對藏經洞內的藏品，他驚呆了，深深被吸引住。一九〇七年，一年中斯坦因先後四次往返敦煌。一九一四年，他又去了一次。每次都是掠取寶物，滿載而歸。

一九三三年，斯坦因撰寫並出版了《西域考古記》（On Ancient Central-Asian Tracks）。這本書由向達先生翻譯（中華書局印行）。書中第十二章詳盡地描述了他到達敦煌莫高窟，見到壯觀的石窟羣時的感受。而在第十三章中，他毫不掩飾地描述了他哄騙王道士的經過：首先，他以對玄奘的虔誠而得到王道士的信任；然後，王道士把藏經洞中的寶物一批批取出給他看；最後，他被允許親自進入狹小的洞內飽覽密室的寶物。

之後，他又承諾為修繕洞窟捐款，並利用在洞窟中發現玄奘轉譯的佛經這一事件，説這是「中國護法聖人」（指玄奘）在顯靈，這是一個「半神性指示」，自己應該得到這些「聖物」。「王道士果然徹底放下顧慮，讓他任意出入密室，並任意選擇「聖物」。斯坦因描述道：「我激動的心情最好不要表露太過，這種節制立刻收了效。」——斯坦因表面上的

「冷漠」，讓王道士更堅定地認為有些「遺物」沒什麼價值。

斯坦因成功地從愚昧無知的王道士手中先後四次騙取了共二四箱的古寫本經卷和五大箱絹畫、繡品畫，共二十九大箱。一九一四年（繼一九〇七年之後），斯坦因再次去敦煌，又以五百兩銀子的價格向王道士盜購了五箱卷本。

據斯坦因自己在《西域考古記》中的敘述，他在莫高窟騙取了：「織繡品一百五十餘方，絹畫五百餘幅，經卷（大印本、寫本）六千五百餘卷。」這確實是一個令人痛心的驚人數字。現在，這些珍寶都已成為英國大不列顛博物館的藏品。作為中國人，這是一種什麼感覺？

## ② 一九〇八年 —— 伯希和（Pelliot）

斯坦因在敦煌盜寶成功，招來了第二個西方探險考古隊 —— 法國的伯希和一行。

伯希和是法國科學院院士，東方學專家。他富有語言天才，懂十三種語言，對漢語尤為精通，古文也能看懂。

一九〇八年七月，伯希和到達敦煌莫高窟。他憑着精通漢文的優勢，表現出對玄奘取經的敬意，又施予小恩小惠（鏡子、剃鬍刀等洋玩意兒），很快又取得了王道士的信任。他在藏經洞內和攝影師魯艾特足足蹲了三個星期，將藏經洞內尚存的經卷、畫卷整個翻了一遍。伯希和憑着良好的漢語功力，從藏經洞中挑出為斯坦因所忽略但又很有價

值的畫卷經卷共六千餘幅，其中就有國內已見不到的唐代絹本畫（與莫高窟唐代壁畫同一粉本）。伯希和貪婪如「吸血蟲」，把藏經洞的精華狠狠地吸乾了，最後交給王道士的是五百兩白銀和一塊懷錶！敦煌莫高窟——我們民族的文化遺產，祖先給我們留下的遺產，就這樣繼斯坦因之後再遭劫難！

以上珍寶至今仍被法國巴黎吉美博物館（Musée Guimet）收藏。每當我去巴黎，都要去看望一下祖國流落他鄉的遺珍。

③一九一二年——橘瑞超（Tachibana Zuicho）

橘瑞超，日本僧人，一九一二年接踵而來。他是日本大谷光瑞探險隊派遣來敦煌的。面對佛門信徒，王道士更無任何戒備，任其挑選藏經洞內所剩不多的經卷。橘瑞超又從收藏在彩塑佛像內的經卷中，挑出六百份精品掠走！

④一九一四至一九一五年——鄂登堡（Oldenburg）

一九一四年，俄國沙皇時期的探險隊員鄂登堡等人也不甘落後，他們相繼來到敦煌莫高窟，成為第四批盜寶者。他們在第一、第二、第三批盜寶者之後，通過王道士，輕而易舉地把劫後的藏經洞內的經卷、畫卷，又挑選一批盜走。（此考古隊後來在寧夏盜走大批西夏文物。）

一九一四年五月至一九一五年一月，鄂登堡抵達敦煌時，藏經洞內大宗的珍寶已被

斯坦因、伯希和掠走。「來得早卻不懂中國文化的斯坦因拿得多，來得晚但精通漢學的伯希和拿得精。」鄂登堡除了在藏經洞內將可拿走的珍寶挑走，還在洞窟內蒐集脫落斷裂的壁畫碎塊和殘破的彩塑，甚至將洞內的泥土，也都通通裝箱帶回俄羅斯。其中有塑像二十四件、織物三十八件、寫本殘片八件、絹畫斷片一百三十七件、壁畫斷片四十三件、佛幡六十六件，共三百一十六件，現存彼得堡的「國立艾爾米塔什博物館」——冬宮。

此外，《敦煌千佛洞敘錄》記載，鄂登堡在敦煌近半年的日子裏共記有日記四一七篇，幾乎每個洞窟都有一篇記錄，包括窟形、窟門，何處有破損，何處有煙薰、穿洞，何處有題記文字……都有詳盡的記錄。

⑤一九二三年——華爾納（Wanner）

美國的考古探險者是第五批來到敦煌莫高窟的盜寶者。

此時，藏經洞的寶藏已被洗劫一空。華爾納時任美國哈佛大學「東方藝術」課程的教授，對敦煌莫高窟有強烈的熱情。他表示：「要去看一看，經過英、法、日、俄等國的探險隊挖掘後，還剩下些什麼。還想弄清楚中國藝術史上的謎，如唐代壁畫使用的是什麼顏料、如何製成、如何千年不褪色……」

華爾納把敦煌之行說成是「偵察旅行」，並把重點轉向了不可移動的壁畫和彩塑。

他用了破壞性的卑劣手法，動手用膠布在初唐和盛唐第三二○、第三二一、第三二九、

第三三一、第三三五、第三七二窟黏去了二六塊精美的壁畫，並搬走第三三八窟壁龕內最優美的盛唐彩塑供養菩薩。為此，哈佛大學的實驗室為他提供了一種能夠使顏色和壁劃分離的化學溶液，好讓他進一步對顏料進行化驗。

華爾納這次黏走的壁畫及竊走的盛唐彩塑菩薩，現存於美國哈佛大學福格博物館。

一九二五年，華爾納重返敦煌，計劃在莫高窟進行更大規模的壁畫偷剝。這次，終於民怨沸騰，地方百姓憤怒抵制、驅趕，中國歷史學者陳萬里博士強烈抗議，華爾納的破壞計劃未能得逞。

經過以上各國盜寶者肆無忌憚的掠奪，我們的民族文化——敦煌莫高窟遺產遭到令人痛心的劫難。正像當年英法聯軍在我們的家園洗劫圓明園一樣，各國盜寶者在先後不到二十年的時間裏，把藏經洞內的珍寶——寫經、歷史文獻、絹畫等劫持一空。如果當時沒有當地百姓起來制止，恐怕連洞窟內的壁畫和彩塑都無法倖免於難。

價值連城的敦煌經卷和繪畫被大量劫走後，敦煌的名聲頓時流傳出去，世界為之一震。為了研究敦煌的藝術和文獻，西方學術界成立了專門的研究學科，即「敦煌學」。當中國的學者看到伯希和的《敦煌石窟圖錄》和斯坦因的《西域考古記》時，才得知我們民族文化遺產的發現和被掠，進而都為之驚歎，然而此時寶藏已歸屬他人了。國

內學者開始關注時，面對的卻是「祕藏雖盡，寶窟仍在」的情形。

一九四一年，當時的國民政府監察院院長于右任到莫高窟時寫下：

斯氏伯氏去多時，東窟西窟亦可悲。

敦煌學已名天下，中國學人知不知？

一九四二年，北京大學教授向達先生向國民政府呼籲，將千佛洞歸為國有。

敦煌藝術的歷史和藏經洞的發現，是我們民族文化的驕傲，但也經歷了一段恥辱的劫難。

我們作為炎黃子孫，今天要擔負起保護、繼承和發展我們民族優秀文化遺產的重任！

敦煌學應該在中國，它是屬於我們中國人民的，是中華民族燦爛的文化遺產！

改革開放後的二十世紀八十年代，敦煌莫高窟被聯合國教科文組織定為世界文化遺產。

下面，讓我們迎着三危山的萬道金光，按照時代的順序，走進莫高窟藝術的殿堂，作一次概括的巡禮。

三

敦煌歷代石窟
佛教藝術巡禮

# 壁畫藝術的主要內容

敦煌莫高窟是建築、彩塑、壁畫三大部分綜合的藝術，下面側重介紹壁畫內容。

石窟本身就屬於建築的形式，是設置佛祖塑像和繪製佛傳故事壁畫的殿堂，也是僧侶修行、善男信女舉辦佛事活動的場所。如今，這裏是廣大民眾了解歷史、觀賞藝術的場地。

石窟的主體以佛塑像為中心，四周佈滿各種形式的「佛傳」「經變」故事壁畫，頂部以藻井、平棋等裝飾圖案作陪襯，地面鋪有蓮花圖案的地磚作裝飾，形成一個猶如佛國的環境──繪畫、彩塑合璧，渾然一體。

壁畫大體分為以下五種內容和形式：

① 佛像畫（說法圖），佛祖、菩薩及弟子的畫像。

② 故事畫，佛經中有關釋迦牟尼捨身行善、修行等本生故事。如薩埵那太子本生故事、出游四門、五百強盜成佛圖等。

③ 神話故事（以北魏早期為主），出現與佛教無關的《山海經》中的神話形象，如：東王公、西王母、女媧、青龍、白虎、飛廉、雷神、羽人等。這類故事題材反映了佛教與道教思想的融合，在唐代以後逐漸消失。

④　經變畫，以佛經為依據，構圖側重完整的繪畫形式（盛行於唐、五代），如：「西方淨土變」「法華經變」等。畫中描繪了殿堂、亭台樓閣、樂舞、翱翔的飛天、蓮花池、鴛鴦戲水等淨土天國的場景。「維摩詰說法」也是唐代常見的描繪維摩詰居士與文殊菩薩辯法的生動人物畫題材（唐代閻立本的畫風）。

⑤　供養人畫，即窟主的畫像。早期多為小身，在佛的下端，按男左女右排列，題有「×××一心供養」的題記。

唐代後，畫像逐漸增大，甚至大於佛像。如第一三〇窟盛唐的都督夫人供養像，這是一幅完美的唐代仕女畫像，仕女的服飾、頭飾真切地反映了當時的風尚。

晚唐的出行圖成了供養人畫的新形式，反映了當時王公貴族出行的派頭，如《宋國夫人出行圖》便是當時的貴族生活與服飾的寫照。

# 敦煌歷代裝飾圖案

象徵着中國古代中西文化經濟交流及友好往來的「絲綢之路」，是中國歷史文明和智慧編織出的一條璀璨絢麗的絲帶，而敦煌石窟藝術就是鑲嵌在這條絲帶上光彩奪目的

一顆明珠。

敦煌莫高窟（千佛洞）的開鑿和延續，經歷了一千二百多年的歷史。在這漫長的歷史長河中，雖經歷自然和人為的種種損壞，至今仍保存了十六國（北涼）、北魏、西魏、北周、隋、唐、五代、宋、西夏、元十個朝代（三六六——一三六八）的七百多個洞窟，其中有壁畫、彩塑及編號的洞窟為四百九十二個，窟內壁畫有四‧五萬餘平方米，塑像二千餘身，唐、宋時期窟檐木結構建築五座。再加上敦煌地區其他石窟羣，如西千佛洞、榆林窟、東千佛洞等，共同組成了世界上現存規模最大的佛教藝術寶庫，延續時間之長堪稱世界之最。

敦煌石窟藝術是基於歷代佛教的宗教藝術，各個時期的壁畫、彩塑都圍繞着佛教教義故事進行創作，但是在藝術形式上，鮮明地呈現出中國藝術繼承民族傳統迸發展的歷程。敦煌石窟藝術接受並融合了西域的外來文化，經過歷代的發展，在各個歷史時期都創造了具有民族特色和時代風格的藝術珍品。

早在十六國、南北朝時期，敦煌的藝術家們就把自漢代以來的墓室壁畫和畫像石中經常刻畫描繪的騎射、狩獵場面融於佛教無關的主題的「佛傳故事」中，把釋迦牟尼本生故事多樣地世俗化了。石窟中還描繪了與佛教無關的中國上古神話傳說故事的內容，如西魏第二八五窟的藻井上繪有手執規矩的「伏羲女媧」，以及龍鳳駕車的「東王公、西

王母」，還有青龍、白虎、朱雀、玄武四神題材，豐富了敦煌石窟藝術的民族形式。壁畫中還生動地描繪了當時社會生活、生產、娛樂等諸多場面，真實地反映了人物的衣、食、住、行狀況，形象地記錄了與敦煌各個時代有關的社會風俗、地理山川、交通建築、音樂舞蹈、服飾裝飾等，為今天的研究者提供了極為豐富多彩的藝術形象及歷史資料。

作為對建築、壁畫、彩塑的裝飾，裝飾圖案在敦煌石窟藝術中具有相當重要的地位。裝飾部分最多的是位於窟頂的藻井、平棋、人字披椽間的圖案。此外，還有佛的背光、邊飾、龕楣、華蓋、佩飾、地毯、欄板、蓮座、地面花磚等。石窟中無處不繪有各類花草、雲紋、火焰紋、動物等裝飾圖案。只要踏進洞窟，窟頂、四周牆面、地面，每一寸空間都是由壁畫和裝飾圖案精心構成的，敦煌石窟可謂是一座集繪畫、裝飾為一體的精美而華麗的藝術殿堂。

裝飾圖案在敦煌石窟藝術中作為一個不可缺少的重要組成部分，由於時代不同，每個朝代都形成了各自的時代風格和特點。歷代裝飾圖案有機而協調地豐富了壁畫的主題內容，通過裝飾的手法把歷代的壁畫和彩塑，以及整個洞窟裝點得更加精彩而完美。更為重要的是，透過各類裝飾圖案，真實地再現了敦煌藝術一千多年的歷程，同時也再現了古代建築、染織、服飾、佩飾等諸方面的裝飾風格及製作工藝的發展變化，其中也反映了當時的中國與西域各國通過絲綢之路進行的一系列經濟、文化、宗教的交往，反映

了中西文化藝術上相互的影響以及融合發展的關係。中國敦煌歷代裝飾圖案形象地記載了中國裝飾藝術的形成、發展與變化。

① 藻井圖案

② 平棋、人字披圖案

③ 龕楣圖案

④ 華蓋圖案

⑤ 背光圖案

⑥ 佩飾圖案

⑦ 邊飾圖案

⑧ 單獨圖案

⑨ 地毯及桌簾圖案

⑩ 花磚圖案

以上歸納的十類裝飾圖案都是與歷代的石窟壁畫、彩塑、建築相配合的圖案，是與石窟藝術融為一體的各有關部位的裝飾。有的屬於石窟建築結構的裝飾，如：窟頂的藻

井、仿木結構的人字披和平棋、佛龕或僧龕的龕楣，以及鋪地面的花磚；有的是壁畫中為表現各類人物（佛、觀音、供養人）不同身份的附屬物裝飾，如：地毯、供桌簾，以及點綴空間散點的單獨圖案；也有的是為了壁畫的分割或窟形邊緣所需的邊飾圖案。總之，不論是何類形式，敦煌歷代藝術家、設計家都是按着時代和內容的需要，在統一風格的形式下進行的裝飾設計。

由此可見，敦煌歷代藝術家、設計家都以驚人的嫻熟手法掌握了裝飾圖案的構成、造型、色彩這三大要素的基本規律與法則。可以清晰地看到，歷經一千多年變遷，敦煌藝術家們這種發揚民族傳統與創新發展並重的藝術創作精神。在繼承的同時吸收外來文化，將其融為自己民族特色的形式和風格。在裝飾紋樣和色彩上都在不斷地創新變化，每個時代都具有特有的風格，而裝飾圖案始終與石窟建築、壁畫、彩塑等在藝術風格上保持協調一致，具有整體性，說明了歷代裝飾圖案與敦煌石窟藝術相輔相成、一脈相承的特徵。

自十六國始到隋唐，敦煌石窟歷代的壁畫藝術隨着時代的變遷，從內容到形式都在不斷地變化和發展，其裝飾圖案也隨之發生相應變化。早期北魏、西魏時期的裝飾形式，是以簡單的蓮花、水渦紋和三瓣葉忍冬草植物反覆組成特有的圖案。在平棋式的藻

井圖案上利用了井字形「斗四套疊」的仿木構建築的結構，以蓮花為井心圖案，四角上配以西域風格的上身半裸的飛天和火焰紋。早期的裝飾色彩同壁畫和彩塑一樣，都以土紅色為主調，其間突出了部分礦物質的石青、石綠的顏色，兼用深褐色或黑色做襯托，並以白點、白線為亮點。

隋代的裝飾風格除了延續前期的特徵，還在繼續創新發展。此時的三瓣葉已演變成隨意轉折、延長飄動的效果，線條更為流暢和細密。藻井仍以蓮花為中心，但豐富了井心外層層環繞的邊飾，除三瓣葉，還增添了小菊花似的花卉。值得提出的是，此時邊飾開始配置由波斯薩珊王朝時期傳來的「聯珠紋」。同時，在龕楣的裝飾上也出現「狩獵聯珠紋」和「對鳥聯珠紋」。通過這些裝飾形式的變化，可見當時作為通向西域絲綢之路要塞的敦煌古郡，曾是中西文化薈萃的大都會，具有特殊而重要的地位。還要特別指出的是，以隋代第四○七窟為代表，洞窟中藻井上繪製了多瓣的蓮花，花心有三隻兔子朝着一個方向奔跑，而三隻兔只繪了三隻耳朵，每隻兔都借用另一隻兔的耳朵，如此巧妙的構思創作，至今都令人讚歎不已。此外，蓮花的四周連時又各有一對耳朵，一改過去的水渦紋，而是配有八身披着飄帶的飛天，在彩雲飛花中追逐飛繞，構成一幅翱翔縹緲的仙境。隋代的色調在早期的基礎上變得更為多彩，除了石青、石綠，還運用了更為鮮亮沉着的曙紅、淺橘黃，加上部分的貼金，突出了細密的白線和白點，形成隋

代特有的精緻細膩的裝飾風格。

唐朝有近三百年的歷史，經歷了初唐、盛唐、中唐、晚唐四個不同的時期。初唐時期的裝飾形式在隋代的基礎上，逐漸形成唐代獨特的風格。主要的變化是突出了那波浪起伏的藤蔓和那旋轉自如的鬈草，形成充滿了動感節奏的「唐草紋樣」。作為裝飾，可以看到一氣呵成、不見重複的長達兩三米的蜿蜒捲曲的鬈草，氣勢如行雲流水，充滿了生生不息的生命力。不論是在連續的邊飾，還是在對稱的華蓋，以及圓形的背光上，它都能生動自如地在捲曲的枝蔓上穿插各類或含苞或盛開的花朵以及葡萄、石榴等果實。唐代的藝術家，不拘一格地從大自然中攝取了多種花卉植物中最精美的部分，集於裝飾設計之中，既順應其自然生長規律，又符合了「統一與變化」「對稱與均衡」「動與靜」「簡與繁」等圖案美的形式法則。盛唐的華蓋除了用豐滿對稱的「鬈草紋」，還配有各類的瓔珞和流蘇的裝飾，寧靜莊重中又增加了飄逸的動感，成為這一時期華麗裝飾風格的典範。

唐代的藝術家在繼承和創新的發展中，表現出旺盛的創造力和驚人的智慧。

唐代裝飾圖案在色調上除了沿襲隋代的基調，它還更加豐富，並形成了具有時代特色的唐代色彩關係。尤其是在初唐、盛唐時期，在紅色調的運用上除了曙紅，增加了硃砂、大紅等同色系不同色相的色彩關係，擴大了用色範圍。除石青、石綠的運用，又增加了不同色度的土黃色。更為突出的特點是將可用的顏色分為淺、中、深，使用退暈法

隋第四〇七窟　藻井圖案　郭世清整理

唐　花磚圖案　蔓草卷紋

盛唐第一五八窟　華蓋圖案

來豐富色彩的層次。色彩之間相互的關係變
得更有變化，具有淳厚富麗的效果，並且在
淺色層的邊緣勾以白線，在深色層的邊緣勾
以黑線，增加了色彩的立體感覺。圖案的重
點局部貼金，營造出一種金碧輝煌的裝飾效
果，更顯示出盛唐藝術鼎盛時期的輝煌壯麗。

　中唐、晚唐以後的裝飾形式和色調隨
着石窟壁畫和彩塑的整體風格演變，相應地
變得單一。這個時期的色彩特點是，主色調
除石青、石綠，多用淺土黃、土紅及赭石
勾線。藻井外檐的瓔珞及人物的修飾都以土
紅、赭石為主，配以石青、石綠，紅色系已
不常見。花卉的紋樣出現「如意頭」紋組合
成的蓮花團花，多以複數的六瓣或八瓣構成
完整的花形。

　五代、宋、西夏時期的裝飾，也與壁畫

風格相一致，色調上以大面積石綠為主色，配以深熟褐和黑色，形成明度反差較大的對比色調（黑色很可能是氧化後的變色）。與唐代相比，裝飾變得單調和重複，紋飾上除了出現較多由「如意頭」組成的蓮花團花，還出現了前期不曾有過的回紋。藻井中心出現了團龍，邊緣圖案中也飾有鳳鳥的紋樣，保留了唐代的鬈草中起伏的波浪紋枝幹，並配以重複連續的同一花紋。西夏時期出現宋瓷上常用的「寶相花」紋飾，白點的聯珠紋依然可見，卻以赭石線統一勾勒，成為當時特有的效果。此時的壁畫內容，多為大幅通壁的「經變」，以世俗故事化的形式表現，如五代第六一窟的《五台山圖》、五代第一四六窟的《勞度叉鬥聖變圖》，多以淺色為底色，描繪山水、人物、建築等，類似風俗畫。畫面

中唐第一一二窟　地毯圖案

西夏第二〇六窟　華蓋圖案

多以石綠為主調，並以淺赭石或土黃為輔色，兼用赭石線或墨線對人物、建築、山水加以勾勒。

晚期的壁畫突出了供養人的位置，供養人佔據了與經變畫相當的面積。壁畫中描繪的供養人形象逼真，通過服飾的穿戴突出其身份地位。如五代的第六一窟，表現于闐公主等供養人的形象等，描繪了她們佩戴的來自和田的玉石、翡翠項鏈及類似珊瑚的佩飾，這與前期佛教人物，如觀音菩薩所佩戴的飾物有很大區別。

元代石窟壁畫在敦煌石窟中，從數量上講已進入尾聲，壁畫的內容出現了密宗佛教的表現形式，繪製方法和裝飾風格都有了很大的變化。壁畫的敷色不再用粉色，採用了過去所沒有的濕壁畫畫法，即用淡彩薄敷渲染的筆法。從僅有的少量觀音菩薩的佩飾以及其他裝飾形式中，都可看出密宗佛教特有的風格變化。

西夏時期的人字披圖案（第三〇九窟），確切地說那是西夏時期利用隋代石窟進行重繪的結果。相隔五百多年，又經歷了四個朝代的變化，原石窟的窟形未變，但圖案的紋飾上卻有了明顯的變化，西夏時期突出了單瓣寶相花式的花形和葉片，配以土紅色單線的波紋枝幹，利用了原有的土紅色橡條，形成了西夏特有的圖案。平棋格式上的裝飾也突出了西夏式的蓮花團花。西夏的藝術家們在延續佛教藝術的同時，在隋代原來窟形的基礎上創造性地繪製了西夏時代的裝飾，讓它們與壁畫的內容和形式統一，構成西夏時代特有的風格。據不完全統計，唐以後（九〇七─一三六八），歷經五代、北宋、西夏、元四個時代，在莫高窟利用隋、唐

西夏第四〇九窟　地毯圖案

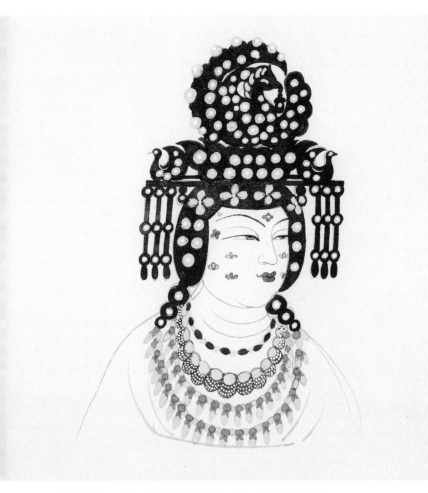

五代第六一窟　于闐國王第三女公主供養人頭像

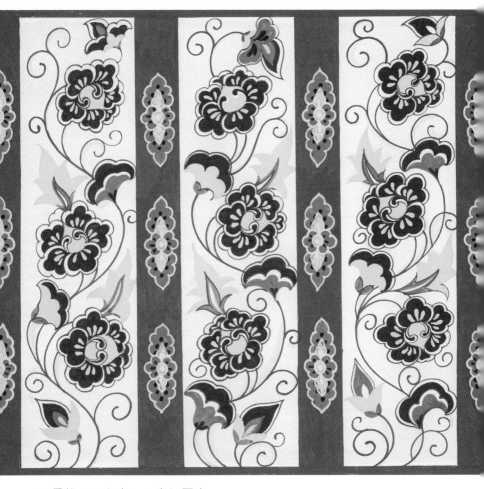

西夏第三〇九窟　人字批圖案

以前的石窟重修的（即覆蓋全窟壁畫）達二百六十七窟，這種重修前時期石窟的現象，對原石窟的壁畫及彩塑是一種損壞。但是從原造及重修的各個時代的石窟中，可對比各時期藝術風格的變化。在敦煌莫高窟可以清楚地看到歷史在同一地點、不同時代的進程中所發生的變化。透過壁畫和裝飾藝術，留給我們的是形象而生動的藝術變遷歷史。從中也可清晰地看到自佛教和佛教藝術從印度傳入後，歷時一千多年，敦煌藝術都是在本民族文化藝術的根底上，不斷地吸納並融合外來文化，最終成功地創造了中國歷代富有民族特色的自己的藝術文化，敦煌歷代的裝飾圖案也隨之脫穎而出。

對敦煌歷代圖案的創新運用，有人民大會堂宴會廳、南門正廳、接待廳、半圓休息廳建築裝飾的圖案設計，還有人民大會堂北大廳「四季」牆壁的浮雕裝飾、東門外立面須彌座和門楣欄板的浮雕裝飾，以及北京天主教堂的彩色玻璃等。

北京天主教堂南堂大門（中）設計圖稿

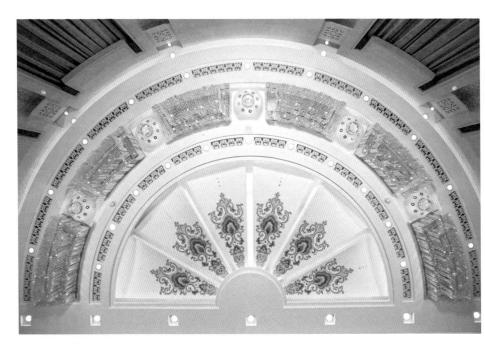

人民大會堂接待廳兩側半圓休息廳天頂瀝粉彩繪裝飾設計

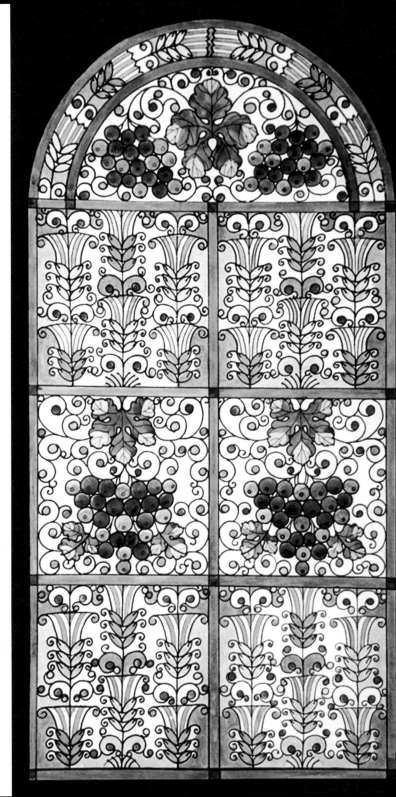

北京天主教南區教堂彩色玻璃窗
葡萄與麥穗圖案（二十世紀九十年代）

# 敦煌歷代服飾圖案

服飾裝飾圖案在敦煌的石窟壁畫和彩塑藝術中是一個不可分割的重要組成部分。

它們有機地、協調地襯託壁畫主體內容，裝扮塑像，使整個石窟藝術更加精彩。這些服飾裝飾圖案，還突出地反映了在一千多年的歷程中中國工藝美術裝飾的演變、發展和成就，也是「絲綢之路」在經濟、文化交往中促進工藝美術裝飾發展的形象記載。

對敦煌壁畫中的歷代服飾圖案，按時間順序加以臨摹整理，可以使讀者看到各代服飾圖案的特徵，以利於繼承和發展中國服飾圖案。

「忍冬草」圖案，是早期中原各地石窟藝術中常見的一種裝飾圖案。在敦煌早期石窟裝飾圖案中普遍運用，其特點多是以三瓣或四瓣葉的簡潔形象  ，用其正、反、側的不同角度，組成有韻律的變化，具有北魏早期特有的風格。如：

這種紋樣在藻井圖案、壁畫的邊緣作為主要裝飾，運用自如，變化多樣。同樣在人物的服裝上也出現了相應風格的裝飾，如圖一（北魏第二五四窟），以三瓣葉組成的節奏有致的四方連續圖案，很可能是刺繡工藝的服飾圖案。

圖一　北魏第二五四窟　人物印花服飾

「幾何紋」也是敦煌早期石窟裝飾圖案的一種形式。幾何紋的形成與當時提花織造技術的發展有密切關係。從原始的平紋組織到斜紋組織的出現，是織造上的一次飛躍。斜紋組織打破了平紋織物單調重複的格式，進一步發展出可以織出各種菱形（◇）、回形（回）等多樣幾何花紋。圖二（北周第四二八窟）、圖三（西魏第二八五窟）是提花織物的幾何斜紋圖案，現在看起來雖然很簡單，但在當時生產工具極其簡陋的情況下，這樣的圖案也要很多綜片才能完成。織造工藝的進步相應地豐富了服飾圖案的變化形式。如圖四（十六國第

圖二　北周第四二八窟　天王回紋織花圖文

圖三　西魏第二八五窟　天王回紋織花上衣圖文

二七五窟）、圖五（西魏第二八五窟）所示，除了簡單的幾何織紋，也有了簡單的花形提花裝飾，顯示了提花織物由簡單至複雜的發展過程。

隋、唐時期，國家的統一促進了社會、經濟、文化發展，石窟藝術也出現了新的繁榮。敦煌的隋、唐服飾圖案從各個方面都登上了前所未有的精美、富麗的高峰。

隋代「絲綢之路」實現暢通，東西方文化的交融和技術上的發展，在服飾圖案上有着明顯的反映。

在隋代彩塑服飾上，集中地描繪了當時精美的織錦圖案，內容和形式有了很重要的突破，織錦的織造工藝也達到了很高水平。如圖六（隋第四二七窟）和圖七（隋第四二〇窟）等圖案都與新疆沿「絲綢之路」南北兩條古道出土的大量絲綢紡織物品圖案相似。這種用聯珠紋組成的飾有飛禽、走獸的圖案在波斯薩珊王朝時期曾經非常盛行。騎馬狩獵的人物也是西域民族裝束打扮。隋代第四二〇窟等彩塑菩薩服飾上的聯珠狩獵圖案用金箔或描金彩白線的手法繪成，以達到色彩上協調渾厚、絢麗奪目的效果。這類衣裙服飾圖案除了新疆，還從西安、洛陽的古墓出土文物中得到證實，敦煌服飾圖案在當時十分流行，從中也可看到隋代畫師卓越的藝術才能。

圖案中的禽獸有凰鳥、猛虎、獅子、飛鳥等，栩栩如生。

圖四　十六國第二七五窟　菩薩靠背方巾織物圖案

圖五　西魏第二八五窟　佛座背後壁掛方巾織物圖案

圖六　隋第四二七窟　彩塑菩薩鳳鳥聯珠紋錦上衣圖案

圖七　隋第四二〇窟　彩塑菩薩飛馬馴戶聯珠紋錦裙飾圖案

唐代的敦煌裝飾圖案達到了繁花似錦的新階段。初唐壁畫中的菩薩衣着裝飾，除沿襲早期的幾何形，以及祥禽瑞獸聯珠紋，唐代的「鬟草」（又稱「唐草」）還形成了唐代獨特的服飾裝飾風格，它把牡丹、蓮花、石榴花等各類花卉，以巧妙手法組織成千變萬化的裝飾圖案。色彩上則以石青、石綠、硃砂、土紅、黑、金相連，氣氛更是富麗堂皇。

在菩薩的衣着上，常見在幾何形的織物圖案中穿插疏密有致的猶如柿蒂形的四瓣小花紋，以及相連的小白珠（圖八，初唐第二二〇窟）。從圖九和圖一〇（初唐第五七窟）所示的菩薩上衣的裝飾圖案，可看出是模仿經線和緯線紡織的圖案，浮線比較長，是織造工藝比較複雜的一種織物。

在彩塑的服飾上，初唐有更加逼真的染織圖案，如圖一一、圖一二、圖一三所示。

初唐第三三四窟彩塑菩薩裙子上的裝飾，其風格正顯示了唐代宮廷織錦的特徵，以金箔為底，用金絲織緯，閃閃發光。繪製的圖案則是彩色纏枝卷草紋，鳳鳥穿插在花叢中展翅飛翔。正如唐代人對當時織錦的描寫：「舞鳳翔鸞，乍徘徊而撫翼。重葩疊葉，紛宛轉以成文。」色彩金碧輝煌，把菩薩的體態襯托得更加嫺雅、溫柔，也打破了神與人的界限，菩薩像大家閨秀，似宮中彩女，難怪古代世俗常把善良美麗的女性稱女菩薩。能夠織出如此精美的服飾織物，可見唐代的裝飾藝術和工藝技術已達到很高水平。

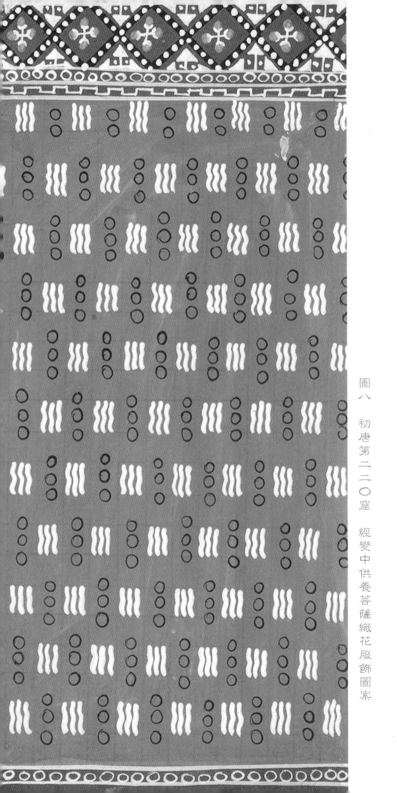

圖八　初唐第二二〇窟　經變中供養菩薩織花服飾圖案

圖九　初唐第五七窟　經變中供養菩薩內衣織花圖案

圖十　初唐第五七窟　觀音菩薩織錦服飾圖案

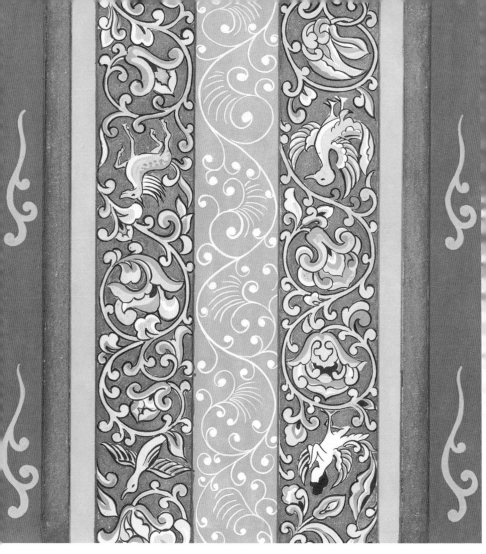

圖一一、圖一二、圖一三　初唐第三三四窟　彩塑菩薩織錦緞裙子圖案

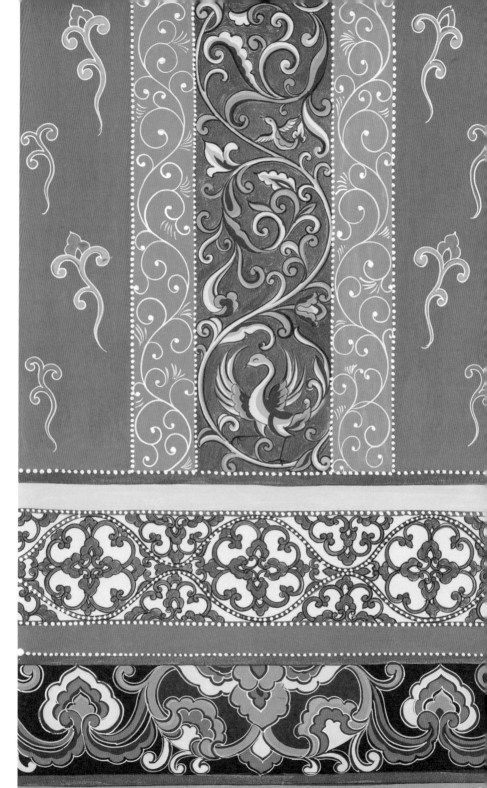

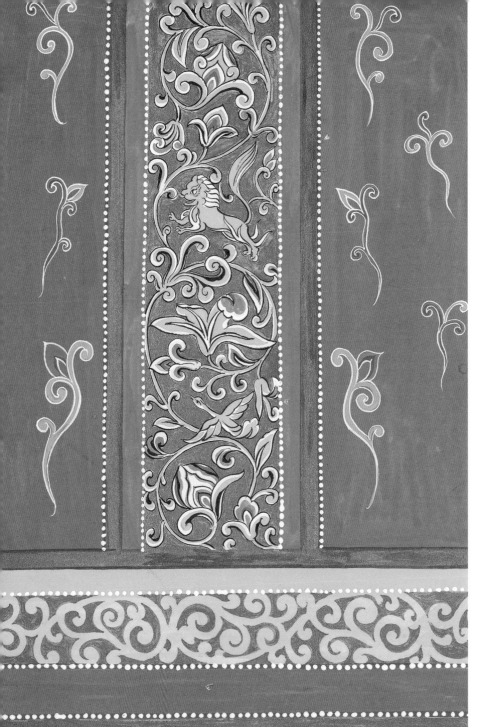

盛唐時期的服飾圖案更加充分地反映在彩塑和供養人畫像上，表現手法更為寫實。

這一時期不僅描繪豐富多樣的裝飾圖案，也注重表現服飾材料的質感。圖一四（盛唐第一九九窟）所示的一位佛弟子的袈裟上面用瀟灑的筆墨點染出樹叢的風景，給人以質地細膩的絲綢印花的效果，還綴着一行行有規律的針腳線，這就更增添了服裝的實感。值得提及的還有圖一五（盛唐第一七二窟）的一套袈裟服飾，從邊緣暈色的裝點手法分明是仿照纈染的效果。圖一六（盛唐第一六六窟）中的一件袈裟，則有三種不同色彩的印經線織花效果。

作為盛唐時期的代表洞窟之一——第一三〇窟的供養人羣像《都督夫人供養圖》，為我們提供了身形較大的權貴畫像。圖中既

圖一四　盛唐第一九九窟　佛弟子袈裟印花圖案

圖一五　盛唐第一九九窟　佛弟子袈裟印花圖案
圖一六　盛唐第一六六窟　賢劫千佛袈裟印經織物圖案

有雍容華貴、體態豐滿的人物像，又有詳盡的服飾資料和圖案。圖一七、圖一八、圖一九、圖二〇中具有典型唐代風格的飽滿的折枝花和深淺疊暈的花朵，畫的分明是唐代刺繡圖案。圖二一、圖二二（盛唐第六六窟）觀音菩薩的裙飾和披帛有清晰細緻的小束花圖案，從其略見透明的效果，可斷定是唐代的印花薄紗。

馬王堆出土的印花敷彩紗充分說明了早在二千一百多年前，中國已相當成功地掌握了印染塗料配製技術。唐代的印花織物也曾在新疆等地出土過。《唐語林》還記述了唐玄宗的一個女官的妹妹，「因使工鏤板為雜花象之，而為夾結」，染五彩帛「獻王皇后」。當時還出現了用鏤空版加篩網的印花方法，解決了印製封閉圓圈的困難。

圖一七　盛唐第一三〇窟　都督夫人太原王氏侍者印花服飾圖案

圖一八　盛唐第一三〇窟　都督夫人太原王氏提花錦地刺繡披肩圖案

圖一九　盛唐第一三〇窟　都督夫人太原王氏侍者裙飾花刺繡圖案

圖二〇　盛唐第一三〇窟　都督夫人太原王氏侍者裙飾花刺繡圖案

圖二一　盛唐第六六窟
觀音菩薩薄紗印花裙飾圖案

圖二二　盛唐第六六窟
觀音菩薩薄紗印花批帶圖案

中晚唐的染織圖案，比較集中地出現在壁畫的供養人或菩薩的服飾上。特別是晚唐女供養人像的衣領、衣裙和披帛上，都形成了與初唐不同的風格，如貴族婦人供養像的衣裙多以花鳥紋為織錦圖案。以小花葉組成團花，間以朵雲和繞花飛舞的小鳥，這種花鳥紋圖案與當時的銅鏡圖案以及日本正倉院（南倉）收藏的「臈纈綾」圖案完全吻合，如圖二三（晚唐第九窟）女供養人服飾。圖二四（晚唐第一五六窟）所示的衣裙圖案和正倉院（北倉）收藏的「花氈」圖案也如出一轍，所不同的是圖二四所示的圖案是四方連續的絲綢印花服料，而正倉院的「花氈」圖案則是用在毛料上的。圖二五（晚唐第一三八窟）為女供養人的衣袖圖案，鳳鳥銜花，線條婉轉流暢。這些圖案也與正倉院所藏的著名「紅牙撥鏤尺」上的銜花鳥裝飾紋完全相同，這是唐代中日文化藝術交流的歷史見證。

圖二三　晚唐第九窟　女供養人絲綢印花衣飾圖案

圖二四　晚唐第一五六窟　女供養人絲綢裙料圖案

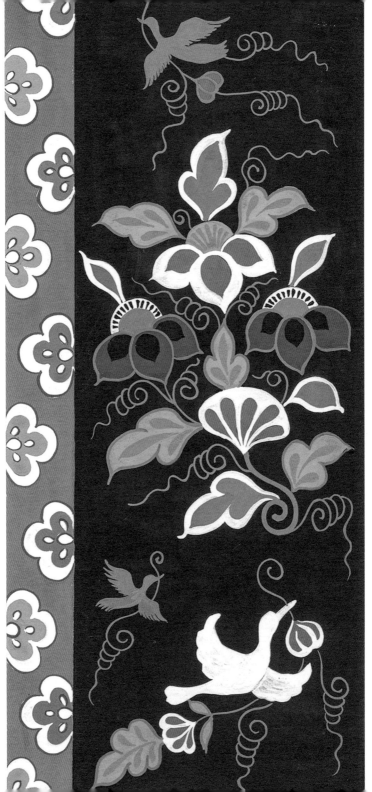

圖二五　晚唐第一三八窟　女供養人絲綢印花衣袖圖案

還有一處應該注意的圖案，如圖二六（晚唐第一二窟）。這一女供養人的服飾證實了當時纈染已經流行，同一窟的圖二七中的印花薄紗披巾已成為貴婦人考究的服飾裝飾。這些服飾圖案色彩艷麗，多以硃砂與石綠相襯，用石青、石綠點綴花葉，色彩繽紛、厚重。唐詩《織錦曲》中提到的「紅縷葳蕤紫茸軟，蝶飛參差花宛轉」，道出了晚唐織錦的特色，也是晚唐婦女時裝流行於河西的寫照。這與張議潮收復河西後，「絲綢之路」再度暢通有關。

圖二六　晚唐第一二窟
女供養人頡染印花上衣服飾圖案

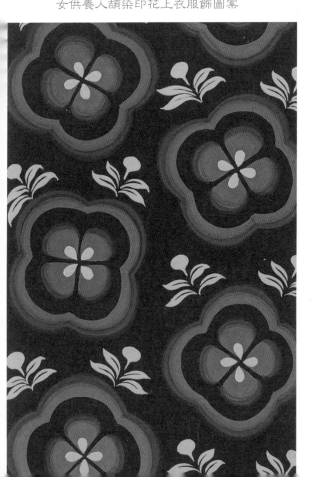

圖二七　晚唐第一二窟　女供養人薄紗印花披巾圖案

唐王朝崩潰以後，中國歷史上又出現了短暫的分裂割據局面。由於政治、經濟上的變化和「絲綢之路」轉向海上交通，敦煌失去了過去那種重要的地位，敦煌石窟藝術也步入衰落時期。五代、宋初統治敦煌的曹議金家族，專門設立了畫院，培養了一批專門從事石窟藝術製作的工匠。這一時期的洞窟規模巨大，彩塑和壁畫的內容承襲了唐代藝術風格，但突出和發展了供養人畫像。每個供養人畫像都表示着他們的家庭地位和官銜，有貴族也有侍從，例如于闐國王在內的回鶻族和曹議金家族的畫像。這些畫像身上的衣着因襲了晚唐的服飾形式，也能看到當時受西域影響的「胡

圖二八　五代第二五窟　勞度叉鬥聖變中，勞度叉印經織花衣飾圖案

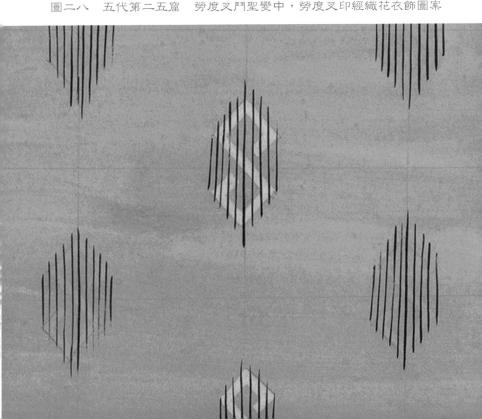

服」式樣：翻領、束袖。但是，服飾圖案仍然是晚唐風格的鳳鳥銜枝，見圖二八及圖二九（五代第二五窟）。

五代時期男供養人和天王像的衣褲上用了類似木板印花的圖案，僅用了土紅單色，簡單樸素，頗有些民間印花的效果，見圖三○（五代第二○五窟）、圖三一［五代重修（北周）第四二八窟］。

圖二九　五代第二五窟
女供養人頡染服飾批帶圖案

圖三〇　五代第二〇五窟　男供養人木板印花服裝圖案

圖三一　五代第四二八窟　入口前室壁畫天王木板褲子圖案

後期的宋代服飾圖案趨於單調。不少原屬隋代和初唐的洞窟，後來由宋代重修，其間的服飾圖案也被宋代重修，失去了原有的面貌，如圖三二一、圖三三一〔宋代重修（隋）第二四四窟〕所示。圖三四（宋、西夏第一六四窟）的幔賬圖案，則頗有宋瓷圖案的特徵。

西夏、元兩代，時間很短，佛教宗派起了變化，留下來的洞窟也少，服飾圖案已不如前時期豐富。但是圖三五（宋、西夏第一六四窟）中男供養人衣服上的團龍圖案形式是以前沒有的，而且與第三一〇窟的西夏團龍藻井的裝飾圖案相一致。

除了以上介紹的歷代服飾圖案，我們還可以在各個洞窟中找到流行於當時各個時代的種種地毯、桌圍、幔賬等裝飾圖案。有的是嵌着毛皮邊的地毯，有的是織毯，有的是氈毯，有的是繡出或織出的桌圍和幔賬。不論是裝飾形式或工藝品種，都與相應的服飾及其藝術風格融合成一個完整、協調的整體，與整個壁畫的內容和藝術形式相統一。

這一切都充分顯示了中國古代勞動人民卓越的藝術才能和無窮的智慧，同時也是研究從十六國到元代中國服飾圖案史的重要形象資料。

圖三二　宋重修隋第二四四窟　彩塑菩薩織錦裙子圖案

圖三三　宋重修隋第二四四窟　彩塑菩薩內衣織錦圖案

圖三四　宋、西夏第一六四窟　經變中織花幔帳圖案

圖三五　宋、西夏第四〇九窟　壁畫男供養人印花服飾圖案

# 敦煌的色彩

敦煌壁畫和彩塑上的用色，多為礦物質顏料，因此色相多為間色（無原色），故能經受住千年風吹沙襲的考驗，至今仍保持其原來的基本色調。其中難免也有一些顏色變得暗淡了些，也有因氧化而變黑的（如原來的鋅白粉）。但是，各個朝代仍保存了各自的色調特徵。大致可簡要地歸納為以下的色譜：

北魏，以土紅為基調，間以石青、石綠、土黃三個主色穿插運用。並用熟碣（近乎暖黑）作為最深的色調襯託出石青、石綠、土黃的亮色。還以挺拔有力的白線作為統一色調和畫面的處理手法，形成渾厚、熱烈的色彩效果。

西魏，以淺土黃、淺色為底色，間以石

北魏　散花圖案

青、石綠、熟碼為主，並用赭石線描作為統一畫面的手法，形成明亮、活潑、沉着又瀟灑的色調。

隋，以淺土紅（西紅柿紅）、石青為主調，間用硃砂、石綠、土黃對比相映。還用特有的白聯珠紋或熟碼的聯珠紋加上流暢的白色勾線作為統一色調的效果。同時還起用金箔貼金，達到精美富麗的特殊效果。

唐，以石青（三青）、石綠（三綠）、中黃等為主色，間用硃砂、赭等深、中、淺叠暈效果。還用金、銀箔並以白線或黑線勾描，顯得更為精緻厚重，襯託出金碧輝煌、富麗相應的效果。

宋，以石綠、黑為主色調，間用淺土紅、灰青色。還以赭石線作為統一畫面的手法，顯示冷色調和重複的效果。

西魏　散花圖案

隋　散花圖案

唐　散花圖案

五代　宋　散花圖案

# 敦煌的動物

敦煌壁畫中有數量眾多的各種動物形象，它們不僅具有各個朝代的風格特點，而且與壁畫中的情節故事息息相關，起到非常重要的概括和點綴作用，也成了歷代裝飾圖案中不可缺少的部分。各種動物的描繪，不但為畫面增添了濃厚的生活氣息和情趣，也反映了當年畫師在繼承漢代畫像石等傳統風格基礎上有所發展。

大家最熟悉的是西魏第二四九窟和西魏第二八五窟的各種動物，它們大都是奔馳在山間的黃羊、野鹿、馬和猛虎。畫師用生動奔放的筆觸，多以土紅色勾畫出奔跑多姿的動物，氣勢生動，真正顯示謝赫「六法論」中的「氣韻生動」。用筆非常簡潔，熟練地運用動物的結構，以粗壯的筆調描繪出不同特性的動物，如鹿、馬和虎，還用流暢剛勁的線描把野豬和一羣小豬仔畫得栩栩如生。

特別值得提出的是西魏第二八五窟附着在窟頂下面的連續着的《苦修圖》。中間畫着修士端坐着，他們是那樣安詳自得，靜心禪修，而陪襯他們的是山石樹林中的野獸，有的是虎在追逐黃羊，有的是獵人在狩獵牦牛、大角羊和野豬，有的是小黃羊警覺地豎起耳朵在辨別危險的聲音。畫師很巧妙地以動來襯托靜修的靜，以活生生的現實形象來烘托畫面的矛盾感。不難看出這些生動的形象是當時畫師在生活

北魏第二四九窟　野牛

西魏第二四九窟　山林豬群

西魏第二八五窟　山林氂牛

中經過了深刻的觀察，用高度的藝術概括能力創造出來的形象。

　　另外一組是窟頂斜面上描繪的伏義、女媧，這是以中國古代神話故事中的伏義、女媧、飛廉、烏獲、羽人等與佛教無關的形象為主題創作的。執規的伏義和執矩的女媧被描繪成人頭虎身，上身繞着飛舞的飄帶，與飛躍的虎尾統一地協調起來。飛廉和烏獲都以火焰似的翅膀陪襯飛奔有力的四肢和尾巴，配合運動着的星辰雲氣，構成行雲流水般的生動氣勢。

　　隋代的動物大多是穿插在佛本生故事中，如第二九六窟得眼林故事中出征的馬隊，寥寥幾筆以土紅線勾畫出具有隋代程式化、很有裝飾意味的駿馬。另一幅本生故事中描繪的馱運，畫中的驢、馬、駱駝，有馱

西魏第二八五窟　受驚的鹿

着東西的，有休息的，有飲水的，有正載運物品通過橋樑的，還有中途生病在敷藥、治療的，這些都是當時世俗生活的再現，經過畫師細緻的刻畫，表現出濃厚的現實氣息。

唐代的各種動物也隨之在各幅經變中出現，表現形式與山水人物一致，更趨向於寫實的表現手法，並出現了先前時期所沒有的青綠烘染的山水，出現遠近分明的透視法和描繪精細的線描。例如，第一五九窟的維摩詰經變故事裏的「擠奶圖」，畫中一位婦人正在擠奶，被人用繩牽動的牛犢拚命地掙扎着，衝向母牛希望奪回被人拿走的奶汁，它的神態天真而激動，母牛也好像在召喚它的小牛，充分表現了它們之間的愛。牛與人之間的關係被描繪得細膩、生動。又如，第四三一窟中「馬伕與馬」是一幅描繪唐代西

唐第四五窟　途中的驢

初唐第二八五窟　馬夫與馬

北人民生活的畫，很富於地方色彩，那為主人放牧的馬伕，在戈壁沙漠中找不到一根栓木，於是以活人代替栓木，在疲憊不堪的情況下拉住了正在休息的健壯的馬。畫中的馬是典型唐馬，與長安乾陵章懷太子墓中壁畫《狩獵出行圖》中所描繪的馬匹猶如出自同一個畫師之手。除了以上談到的各種形式的動物，還有裝飾圖案中所表現的動物。

北魏、西魏時期裝飾圖案中的動物被安排在人字披或龕楣圖案中，銜枝的長尾鳥與忍冬草、蓮花非常和諧地穿插為一個整體，鳥的尾巴與忍冬草的三瓣葉實現造型、色彩的統一，以青綠的色調，展示出厚重的風格。

龕楣中的孔雀或鷹鳥都增強了鳥的特徵，以均衡的構圖站立在花上，富有神氣地注視着周圍。作為裝飾的主題，忍冬卷葉繞

着粗壯的枝藤來回自如地轉動，非常適合地填滿了龕楣特有的外形，青、綠、紅交輝的色彩增加了富麗的裝飾風趣。

唐代西方淨土變中的「極樂世界」場面也點綴了不少生動活潑的動物，如孔雀、鷺鷥鳥、極樂鳥、鴛鴦等都穿插在亭台樓閣或伎樂人舞蹈奏樂的場面中，更增添了極樂世界中和平、美好的氣氛。

另外一種動物裝飾是作為適合的圖案，被安排在單獨的蓮花之中，如唐第三六一窟的「雁紋圖案」。它是窟頂華蓋中的裝飾，是一種受古代波斯薩珊時代裝飾影響的圖案，在蓮花的中心安置側立相對的銜花串的雁鳥，雁鳥身青綠色，外圈繞以白色的聯珠，底色為紅、白、黑相間，與青綠色形成明快的對照。

在服飾裝飾中也能找到大量生動、有趣的適合於服飾的動物，如供養人披帶上裝點的彩鳳、飛雁、鴛鴦、小鹿等，從另一側面反映了古代人民在美化生活中所追求的美好形式與內容。

總而言之，從敦煌壁畫中反映出的歷代動物不僅具有明顯的時代風格，而且來自生活、高於生活，成了敦煌藝術中不可忽視的組成部分。

西千佛洞第一〇窟　人字批圖案

盛唐第四五窟　蓮上鸚鵡

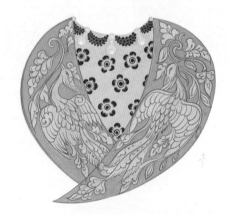

五代第二〇五窟　供養人刺繡衣領、袖口的紋樣

五代　二〇五窟
供養人女人刺繡衣領及領及袖口紋樣
（局部）

黃沙情所

① 西缬
（刑绮）

北缬
织物

②

③ 挍花织物 十字團

西缬
挍花

△ 壁隋 172窟　山景．

　　近从經變故事中搞出来的一幅小品山水画，雖然是主題的陪襯，但也頗有發展趨勢之有色山水画．佐之这种局部画面中也體现出飲画的性质，是山水画趣，数幾筆就表现了遠近反远的透視效果．

（河流、小橋）

　　透视与空間的疏密 很好而色．

△ 北魏 249窟　野牛

　　这是窟顶上狩獵圖的局部．

　　~~土红线描绘得较为簡練的~~野牛田鲁奔跑着．数幾筆流畅的線条把野牛描绘得生動 形象．回反映了当時狩獵生活的艱难和紧会．整個画面也给特的一種中國画法中气韻生动的感觉．

常沙娜敦煌筆記手稿

△ 晚唐 150窟 "张议潮统军收复河西图"

　　张议潮是晚唐时比率众起义收复河西的将军。当时被封为归义军节度使。这幅壁画记载了张议潮统军收复河西的场面。前面是着队出仪仗手执兵器和旗号，接着还有一队军乐，中间是着文官时放潮还着红棕马，他后面有族号和一辉队色一世等猿一些行军的武士，持弓执箭追逐野兽。全画以人字为主，生动地刻画出收复河西的胜利行列。

△ 盛唐 220窟　伎乐车蹈

　　从这幅车车的局部万面则生动的车乐。车蹈人 ~~身着如锦~~ 成双地车车队人中央尽情地车蹈。从她即周起的长裳和飞旋的飘带的这张半，状如音刻车蹈节奏的旋律和管弦乐队维妙维肖的乐曲。

常沙娜敦煌筆記手稿

盛唐第一七二窟　風景

盛唐第二二〇窟　舞人

盛唐洞窟不詳　伎樂人

彩塑：

早期特征— 鼻梁高隆直至额际。
（北魏）
眉长眼较 ⋯⋯⋯⋯ 诸佛菩萨至尊
有著密集的衣纹似水波。佛像以
薄纱透体谓"曹衣出水"。衣纹
整齐中带有捷隐⋯手法。

隋— 人物造型—般米大、侍托、腿短。

观比 美華像至立、有理生、有趣。
身体比例较为匀称、面相丰腴、肌肤细腻
双手纤巧、两足丰秀、身饰缨络、⋯⋯⋯
⋯特征、菩萨⋯⋯⋯⋯⋯⋯⋯
⋯⋯⋯⋯⋯⋯⋯⋯⋯⋯⋯⋯
宫娃如菩萨。

常沙娜敦煌筆記手稿

# 敦煌石窟藝術在各個歷史時期的發展

## 北魏（三八六——五三四）

這個時期的壁畫以千佛、佛傳故事、本生故事為主，沿襲漢畫的傳統，糅合印度和中亞、西亞的藝術風采，最終形成了中國的佛教藝術。反映在壁畫故事中，除了大量地描繪「捨身行善」「輪迴果報」的佛本生故事的佛教教義，還描繪了人們所熟悉的神話故事，如與佛教無關係的伏羲、女媧、雷公、電母、東王公、西王母等。這些都是在東漢畫像石上常看到的神話故事中的形象。

佛教的始祖釋迦牟尼，原來生活在古代印度北部的一個小國迦毗羅衞，是淨飯王太子。據傳太子看到人生「生、老、病、死」諸苦而脫俗出家修身成佛，印度佛教徒又把民間流傳的寓言和神話都編成釋迦牟尼生前的事跡。釋迦牟尼在人們的心目中成了善良的象徵，這種象徵常以不同的名稱和形式出現。

# 北魏第四三五窟　脅侍菩薩

脅侍菩薩姿態優美，身型修長，頭戴三珠寶冠。

瘦削的臉龐、纖細的肢體和層疊的衣裙、帔巾，體現了敦煌莫高窟早期壁畫人物造型的典型風格。人物肌膚的渲染使用了由西域傳入的疊染技法，即用膚色遍塗人體，再用深色沿肌膚邊緣及面部的眼、鼻、耳輪廓處疊繪深淺以顯立體感，最後於眼、鼻梁等高隆部位，以白色筆觸為高光，突出立體的裝飾性。因濃淡不同的顏料需加白粉調製，年久日深，膚色中混合的鉛白、鉛丹色變灰或變黑，形成了現在這種黑色輪廓、棕色肌膚的人物形象。

# 北魏第四三五窟 天宮伎樂人

敦煌莫高窟早期的石窟壁畫格局具有特殊的形式，即在四壁高處繪有天宮伎樂環通全窟，較大面積繪有整齊重複的千佛，重要部位則繪本生故事和因緣故事等重要主題，窟內下部是金剛力士，寓意天、人、地三界。

這幾幅摹本表現的便是環窟壁上部的天宮伎樂人，它們姿態各異，形象生動。有的裸上身，有的身着右袒袈裟、帔巾、腰裙，有的吹起海螺和長笛，有的演奏曲頸琵琶、箜篌和腰鼓，有的正在翩翩起舞。伎樂人之間以中國式樓閣建築和印度穹形建築為間隔，前有平台雕欄，形成了充滿節奏和韻律的裝飾畫面。

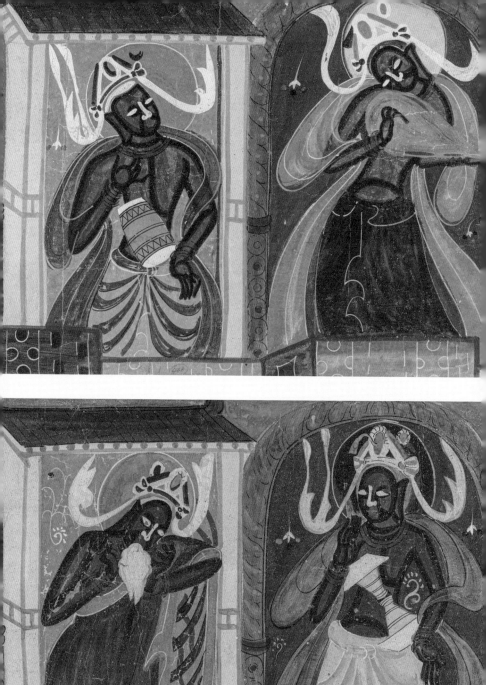

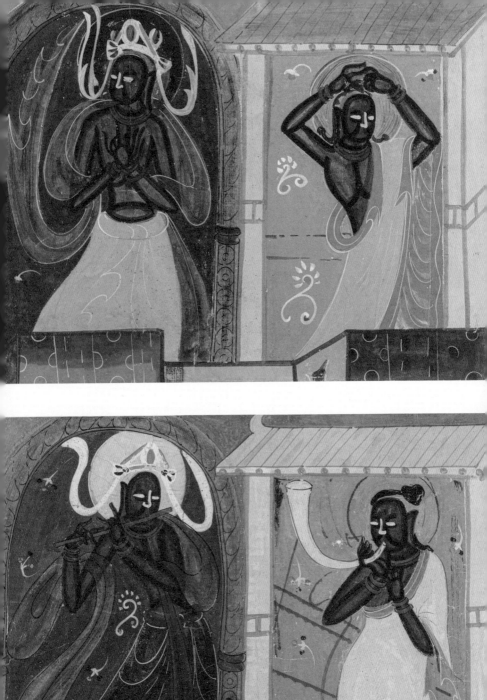

這個時代的代表作品是北魏第二五四窟的「薩埵那太子本生」故事——「捨身飼虎」。故事被壓縮在一個獨幅畫面上，主題十分鮮明突出。在這裏，打破了時間和空間的限制，人物反覆出現，使情節逐步深化。從三王子出游，路遇餓虎，三王子以木刺項出血，投身飼虎，以至二王子發現弟弟的屍骨悲哭，父母趕來撿骨起塔等場面，都嚴密地組織在一個畫面上。在色彩的運用上，以深棕為主調，錯綜着青綠、灰黑、白等色，形成嚴肅、沉重、淒厲的氣氛，但並不恐怖。主題突出，人物形象優美。

另一代表作品是北涼第二七五窟的「尸毗王本生」故事。

鴿子被鷹所逐，鴿子飛到尸毗王前求救。鷹追至殿前，向尸毗王索取鴿子。尸毗王說：「我誓願善渡一切，它既來求我，便不能給你。」鷹說：「若斷了我的食，我就要餓死。大王既要善渡一切，為什麼不渡我？」尸毗王一聽，這話也對。鷹也是一條生命，不能讓它餓死。救一命，不能又害一命。左思右想，沒有別的辦法，除非割自己的肉來餵它。鷹就說：「大王，你是施主，對一切都平等看待，如你要以己肉換鴿命，我只要求和鴿子一樣重的肉就行了。」尸毗王就拿秤來，秤盤上一端是鴿子，一端就放自己所割的肉。說也奇怪，尸毗王把自己的肉都割盡了還沒有小鴿子重。於是，尸毗王以自己全身登上秤盤。這時，大地震動，鷹和鴿子都不見了。原來，他們是帝釋天所化，特來試探他的。尸毗王也身體平復，倍勝於前，「尸毗王者，乃今佛身是也」。

這個故事在單幅畫面中，強調了尸毗王割肉和用天平稱鴿重的情形，主題一目了然。構圖上，它是明快而大膽的。畫中尸毗王忍痛犧牲的鎮定姿態是很優美的，和劊子手割肉的一副兇相，形成鮮明的對照。

還有一幅代表作品是北魏第二五七窟的「鹿王本生」故事。

這幅壁畫的形式就如武梁祠的漢畫像石的橫幅構圖，這是我們傳統的習慣形式。這幅故事畫按照內容的展開分段來描述，讓人物在其間活動，所點綴的峰巒樹石就作為天然的屏隔。每一段都加箋題，說明故事情節。故事較長的就分幾段來處理，做「之」字形的連續。

「鹿王本生」故事的內容是說一頭名叫「修丸」的鹿王，毛具九色，真是罕有的美麗。一日，鹿王在江邊遊戲，看見有人落水，呼天求救。鹿王心地善良，便泅水過去救起溺水人。那人得救甚喜，叩頭謝鹿。鹿囑其勿對任何人說起曾看到自己，那人指天發誓。

這時，統治此地的國王名叫「摩因光」，是個忠厚長者，而王后「和致」是個貪得無饜的女人。她夢見鹿王毛分九色、角如明犀，便想取鹿皮為衣、取鹿角為珥。她要挾國王：「如果不得到它，我將活不成。」國王無奈，只得佈告全國：「若能獲得九色鹿者，官封一縣之長，並以滿缽金銀為賜。」

那溺水人看到佈告尋思：「我若告發九色鹿所在，可當縣令，金銀滿缽，終生受用

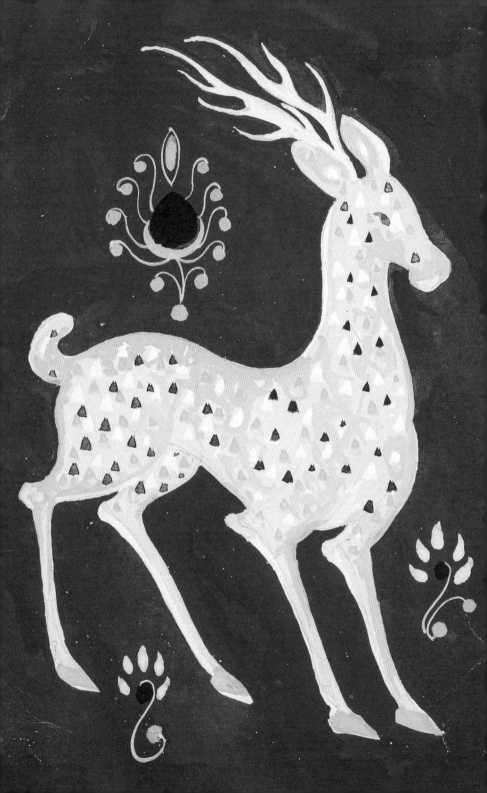

成了老嫗。

也不為威力所懼。於是魔王技窮，大地震動，魔王昏倒在釋迦牟尼座前，而三美女則變

器、張牙舞爪地向釋迦牟尼進行恫嚇威脅，而釋迦牟尼穩如泰山──既不為美色所動，

她們做出種種媚態來誘惑釋迦牟尼，破壞他的修習。畫面上方、左右都是魔眾手執兵

波旬穿着胡服站在他的身旁，魔王身側是魔子和三個叫欲能、能悦人、可愛樂的美女。

北魏時期第二五四窟的「降魔變」，它的畫面處理是把釋迦牟尼安置在中央，魔王

變，形式也較簡單。

北魏時期的壁畫主要是本生故事。除此之外，經變故事不多，只有降魔變和涅槃

的高潮放到最引人注目的位置上。

故事是從左右兩端開始，情節集中在「王與鹿相對」的畫面上。這樣便把故事發展

驚懼心碎而死。

便放了鹿王，並通令全國，此後任何人不得傷害鹿王。王后聽到國王把九色鹿放了，就

國王面前說起話來，把自己如何救起溺水人的前因後果盡相告之。國王聽了不勝驚歎，

醒。這時國王已彎弓相向了，國王身旁站着那忘恩負義的人。在這千鈞一髮之時，鹿在

口發惡臭。此時，鹿王正酣睡，不知國王前來捉它。鹿的好友小鳥看事情不妙，把它啄

不盡。」於是就跑到宮中向國王告發。因他忘恩負義，做了惡事，立即就全身生癩、

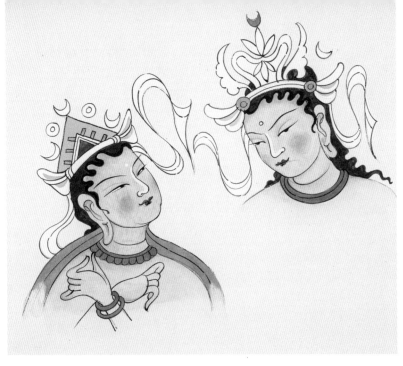

北魏二四八窟　供養菩薩

供養人即出資造窟主。他們是現實世界的人物，也被繪在壁畫中。為把自己寄託到佛教的「輪迴」信仰裏，在佛國的一角就出現了現實世界許願的人物。畫上自己和亡故祖先的形象，這就是所謂的「供養人」。

北魏的供養人，位置在說法圖和本生故事的下方，畫得比較小。男女分列，男的大都穿裙褲，後面有侍從人物；女的大都寬衣大袖、腰肢很細，身體向前傾斜。供養人面型瘦削，正合顧愷之《論畫》所說的「小列女」面如恨，刻削為容儀」和《女史箴圖》卷中的「秀骨清像」，體現了這個時代的共同風格。

值得特別提到的是西魏第二八五窟。二八五窟是莫高窟重要洞窟之一，根據壁畫中的發願文題記來看，它修造於西魏大統四年（五三八年），體現出傳統風格的進一步發

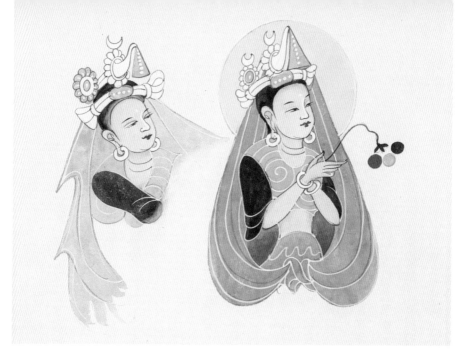

北魏二五七窟　供養菩薩

北魏二八五窟　供養菩薩

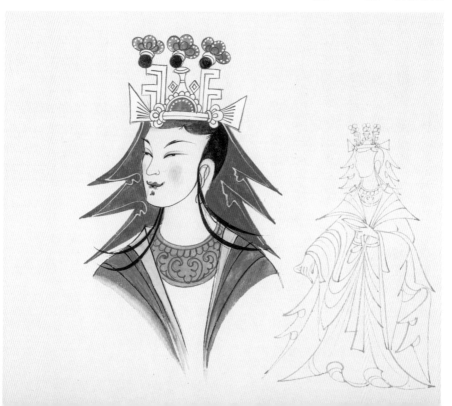

展，以及莫高窟與中原地區造像石窟的關係。這一部分壁畫和北魏末年即六世紀初葉中原一代流行的佛教藝術有共同的風格特點。例如，菩薩和供養人像瘦削的臉型，厚重而帶褶紋的漢族長袍，飄動的衣帶，很像東晉顧愷之的《女史箴圖》上的人物體式。

第二八五窟中主要表現了這樣的內容：

一、「得眼林」故事——敘述五百強盜被官兵擒獲，受剜眼刑後在山林號天叫地。佛以法力吹香藥入五百強盜眼中，眼目頓得光明。強盜當即改惡向善，皈依佛法。故事全圖即「放下屠刀，立地成佛」的宣傳畫。畫面情節生動，線條剛勁有力，從中也可見到西魏時代的人物服飾、戰馬盔甲、建築形式，在構圖和色彩處理上都體現了高度的藝術技巧和風格，是一幅極為難得的傑出作品。

二、伏羲女媧——以中國古代傳說中的伏羲、女媧、羽人等與佛教無關的人物為主題，裝飾在藻井周圍。右面是執規的伏羲，左面是執矩的女媧。他們配合運動着的星辰雲氣，構成行雲流水的生動畫面。

三、苦修圖——描寫苦修的修士在深山密林中靜心禪修的情景。陪襯的山石樹林中的野獸，在奔走、吃草、飲水，有老虎在追捕黃羊、大角羊等。這就巧妙地以動來襯託靜，顯出強烈的對比。這都是畫師們從生活中通過深刻的觀察展現的高度藝術概括，其表現形式與張彥遠所說的「水不容泛，人大於山」相一致。

# 西魏第二八五窟　苦修圖

敦煌莫高窟西魏第二八五窟是一個保存完整的西魏代表窟，窟形為方形覆斗頂，壁畫、彩塑都表現了止息妄念、明心見性的行法。窟頂四披下部繞窟一周圍有深山林間連續的苦修圖。窟頂以券形拱門表示禪窟，內有禪僧坐於蓮座之上，多為裹衣結跏趺坐，閉目沉思。周圍環以山巒林木、飛禽走獸。窟頂南披下部東端的禪僧，赤裸上身坐一束腰圓形坐具上，與眾不同。這種高形坐具和垂足半裸的坐姿，是敦煌壁畫描繪我國古代起居生活的珍貴資料。苦修圖中還描繪了山間許多姿態各異、自然生動的動物形象，鳥獸的奔飛與禪窟內參禪入定的靜穆形成了動與靜的強烈對比。

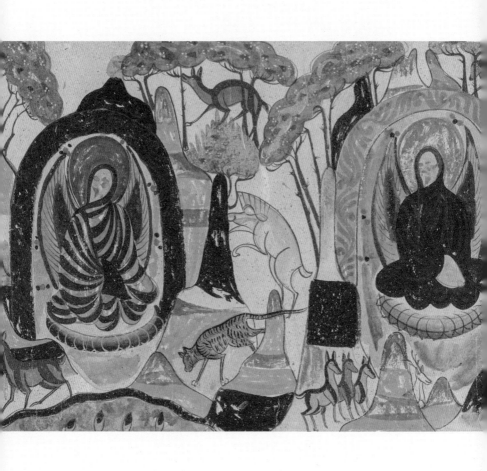

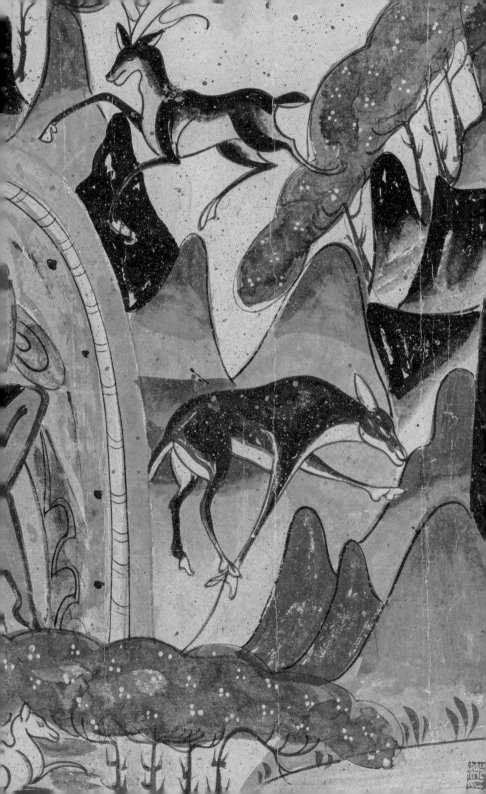

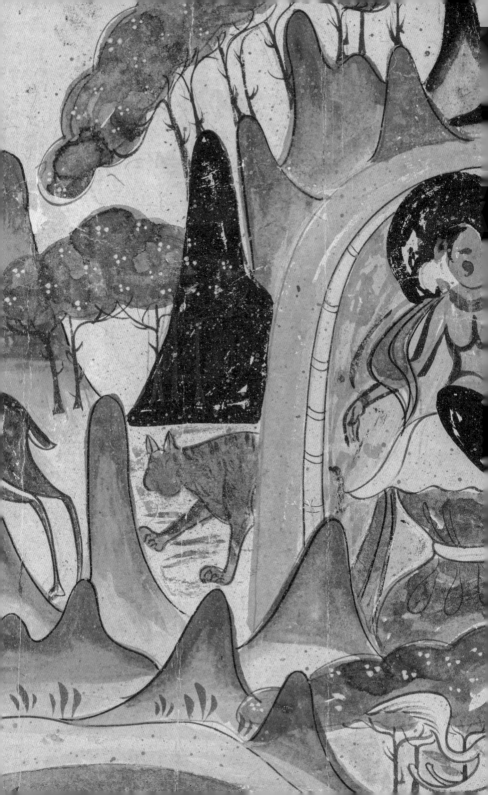

# 西魏第二八五窟 五百強盜成佛圖

敦煌莫高窟第二八五窟是早期洞窟中唯一有紀年題記的洞窟。該窟窟形為方形覆斗頂，窟內壁畫以《五百強盜成佛圖》最具代表。北魏漢化改制給佛教繪畫帶來多方面的影響。人物形象方面，由此前的「秀骨清像」逐步過渡到「褒衣博帶」；空間表現方面，出現對山水場景的着意描繪。花草樹木、飛禽走獸及神話與傳統的佛陀、菩薩、飛天等宗教人物共聚一窟，在止息妄念以明心見性的行法中，又常見世俗世界的豐富多彩。一九五二年，常書鴻領導的敦煌文物研究所開始對莫高窟進行整窟原大原色的臨摹工作，首選即為第二八五窟，可見該窟在敦煌眾窟中的重要地位。

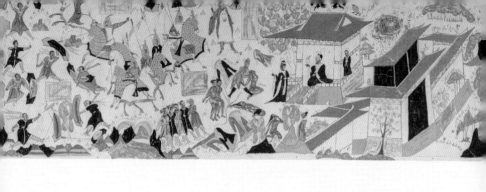

《五百強盜成佛圖》又稱《得眼林故事圖》，是敦煌莫高窟西魏時期因緣故事畫的代表作。壁畫依據《大般涅槃經‧梵行品》繪製，採用橫卷式的表現形式，在淺色底上按時間順序表現故事內容：

因五百強盜搶劫作亂，國王派軍征剿，經過激烈的戰鬥，羣盜被俘而受剜眼酷刑。雙目失明的五百強盜被放逐山林，佛以神通的行善說法使他們悔過自新而復明，最終皈依佛法。畫面以激烈的戰鬥為開端，最終歸結為眾人皈依參禪的平和場景，充滿了戲劇性發展與衝突感。畫面中以五人表示五百人，山石、建築和樹木接續故事情節，與人物的活動內容緊密穿插在一起，形成了這幅完整而生動的因緣故事畫。

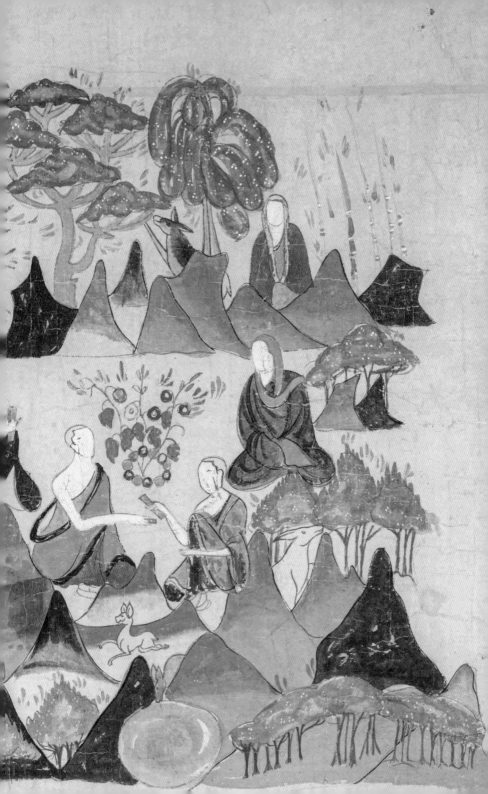

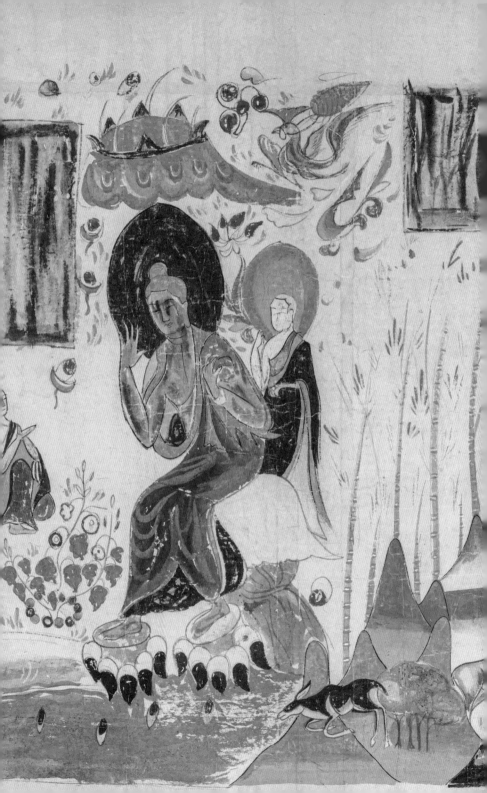

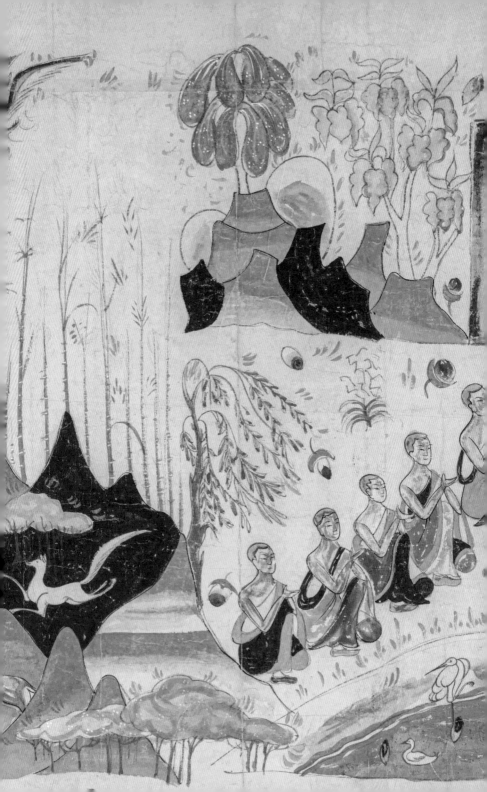

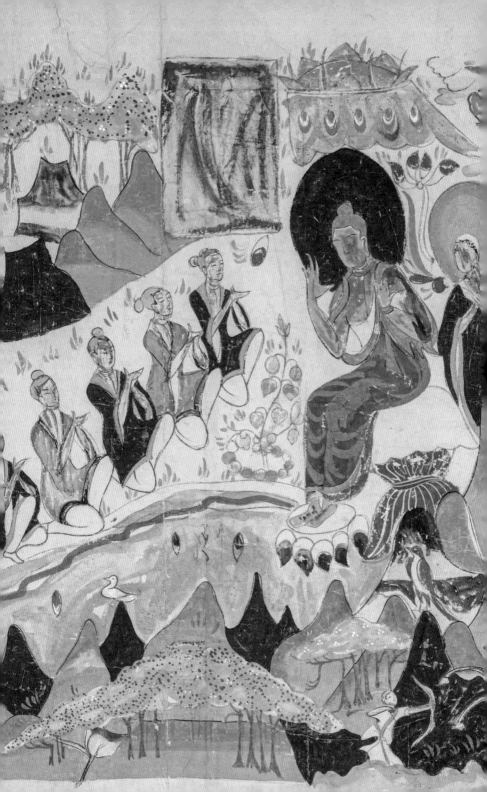

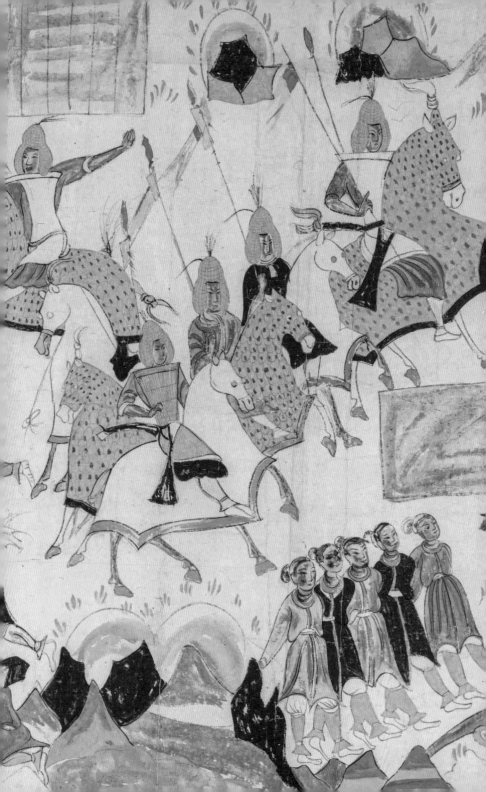

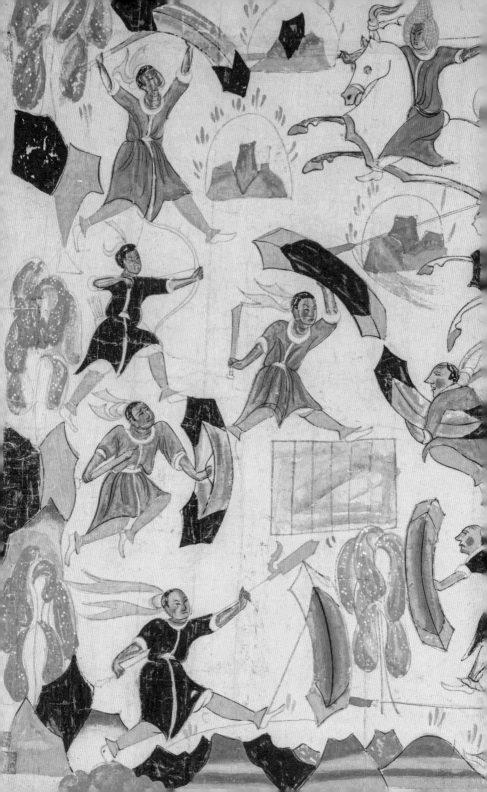

# 隋（五八一—六一八）

這是莫高窟的第二個歷史時期。

隋代這個一共才維持了三七年的短命王朝，卻在莫高窟開建了不少石窟，至今還給我們留存了一百多個洞窟。其中也有少數是就原來的魏窟改修的，因此壁畫下層往往剝落出魏畫。

隋代壁畫仍以本生故事為主，說法圖逐漸為發展起來的經變圖所代替，單身菩薩逐漸加多。隋代的本生故事仍以「薩埵那投身飼虎」和佛傳故事為主，但是已不採取單幅畫的形式，而是完全以橫列的手卷式連環畫出現，位置也多半被繪在窟頂四周。故事分段更細，線條勾勒生動流暢，更具有民族的風格，表現也更為繁複。

菩薩的世俗化是它在藝術上能夠動人的主要原因，這個世俗化在莫高窟可以說是開始於隋代。

隋代的藻井圖案、人物及飛天服飾紋樣中出現了受波斯風格影響的以對鳥、對獸為主題的圓形聯珠紋圖案。彩塑佛像的衣着裝飾，其華麗程度是前所未有的。此時的視覺基調，除沿用前時代的石青、石綠、土紅、土黃，還出現了硃砂、金箔相間的富麗色調及以白線、白點為點綴的裝飾效果。

彩塑原是雕塑與彩繪的結合，可以說從隋代開始，才充分發揮了彩繪的妙用。

## 隋 第三○三窟 伎樂飛天

伎樂飛天的內容和形式源於印度，隨佛教傳入中國。飛天飛翔在虛空的天界，散花歌舞，是佛教圖像中的眾神之一，也是佛教藝術造型中最有特色的裝飾性題材。敦煌壁畫中的伎樂飛天延續了十個朝代，數量眾多，形式多樣，表現了歡樂空靈的精神境界和雍容華貴的民族風格。

此畫中的伎樂飛天源自隋代第三○三窟人字披頂東坡下沿。飛天束髮戴冠，自由飛翔，熱烈地演奏着箜篌、琵琶、橫笛等樂器，衣裙飄帶於空中輕盈地飛揚。伎樂飛天的前面飾以凹凸的天宮欄牆，在土紅、土黃、白、青、綠等大塊面的底色上再以白線或黑線勾畫蓮花及忍冬紋樣，形成精巧的裝飾效果，突出了隋代特有的藝術風格。

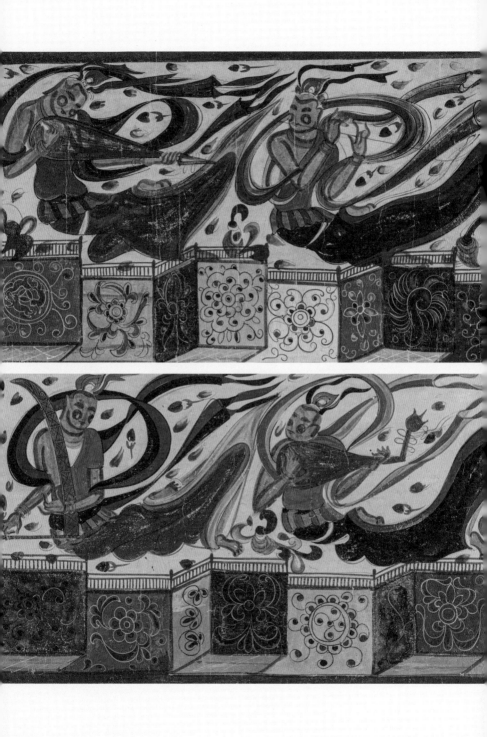

# 隋末唐初第三九〇窟 說法圖

第三九〇窟是覆斗頂窟，窟頂四披繪土紅深色底千佛，以下全部為淺色底。南北壁中央繪彌勒菩薩說法圖，環繞其上中下三層滿繪釋迦牟尼佛說法圖，邊線以聯珠紋為分界線，共計三十三幅，規模宏大。此畫摹自北壁中央的說法圖，圖中善跏趺坐彌勒菩薩低眉垂目，施無畏印，身上嚴飾飄帶、瓔珞，莊嚴華美。菩薩身後有茂密的雙樹，上有寶蓋、飛天、散花，另有左右二菩薩持花供養。畫面概括洗練，以青、綠、棕、黑、白等色為主，並以土紅色勾線，清淡而樸實。整體畫面的輪廓線雖已不甚明顯，但仍保存着菩薩清秀的神態、溫婉的神情和端嚴的身姿。

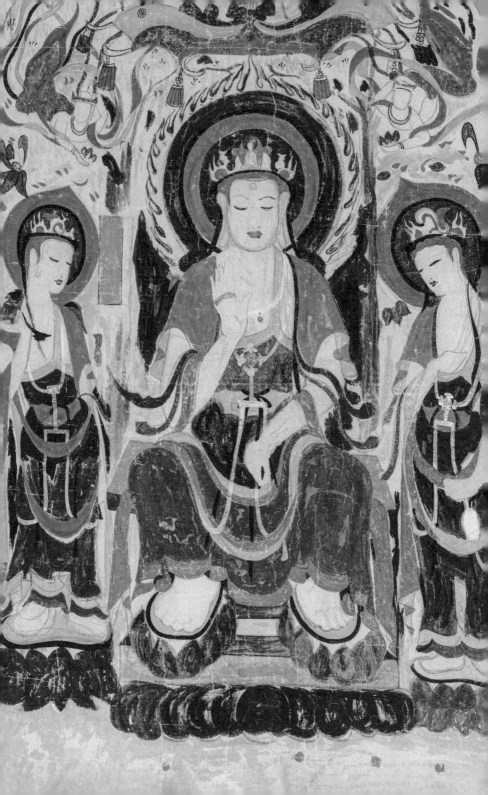

# 唐（六一八—九〇七）

歷史上的大唐帝國是一個國力強盛、經濟繁榮、文化燦爛的國家，尤其是在唐代初期，國內的統一，加上統治者執行了一系列恢復社會生產的政策，使飽經三百餘年戰亂的人民有了暫時較安定的生活，農業生產得到發展，對外交往也日趨頻繁，文化交流也因此愈益密切。在這樣的社會環境下，唐代的敦煌藝術更加繁榮起來，進入了具有統一時代風格的時期。

唐代壁畫結構緊湊，組織嚴密，內容豐富。這一時期的壁畫以「經變畫」為主要題材。經變畫在當時極為流行，差不多佔了每個洞窟絕大部分的壁面。這些經變畫的結構一般都以亭台樓閣、水池蓮花、伎樂舞蹈來襯托中央的釋迦牟尼佛。

所謂「經變」，就是佛經的「變現」或「變相」，也就是把一部經文的主要思想和故事變為圖像（或雕塑）。佛教經典很多，因此經變的種類也很多。唐代的佛教以「淨土圖式經變」最為流行，因為當時淨土的信仰深入人心。

為了取信於人，到了唐代中期，佛像的「世俗化」更進了一大步：打破神與人的界限，達官貴人生活中的亭台樓閣、水池蓮花，規模宏大的宮廷伎樂舞蹈，眾多華麗的場面都成為表現極樂世界的畫面。加之想像中的飛天飄忽往來，在亭台樓閣之間騰空起

舞、仰手散花，給壁畫一種「天衣飛揚，滿臂風動」的感覺，為經變畫增添了引人入勝、身臨其境的藝術感染力。

此外，一些巨幅的經變畫中還穿插着許多反映當時社會生活、生產的場面，如狩獵、耕獲、伐木、打鐵、拉縴、舟渡、嫁娶、送殯等。所有這些，對於研究我國古代政治、經濟、文化、風俗習慣等都是極為寶貴的形象資料。

除了淨土變，維摩詰經變、法華經變、報恩經變等也都是唐代畫家喜愛的題材。其中，維摩詰經變可以說是魏晉以來率先中國化了的佛教畫，東晉畫家顧愷之就開始畫維摩詰經變。到了唐代，閻立本、吳道子等著名畫家，都畫過這個題材。

## 盛唐第一七二窟　觀無量壽經變

盛唐第一七二窟為覆斗頂窟，窟室南北壁各畫觀無量壽經變一鋪，據《觀無量壽佛經》繪製，規模宏大，均為傑作。這裏展示的摹本源自此窟南壁，臨摹時已將變為深色的人物膚色恢復到應有原色。

畫面中殿閣層叠，人物眾多，氣氛歡快而熱烈，可見畫者對人物的組合、建築的佈局和透視關係的處理十分成熟。

畫面中部以大殿建築為主體背景，並以大殿的透視突出中心佛殿的宏偉及唐代建築的風格；兩側配殿低於大殿，表現其廣闊連綿；後部樓閣則取平視角度，顯得深遠遼闊，以這樣多角度透視的方法烘託佛殿的氣勢。

作品充分顯示出佛陀的莊嚴、菩薩的柔美、伎

樂人的歡快，體現極樂世界的殊勝美好。依據經文內容，畫面上方還繪有不鼓自鳴的飛升樂器；下沿有水波連連的七寶池和八功德水，池中蓮花盛開、鴛鴦戲水，頗有趣味。畫面內容生動多樣，豐富細緻，設色淡雅，運筆細膩，使觀者依此想到西方極樂世界的清淨美好和功德成就。

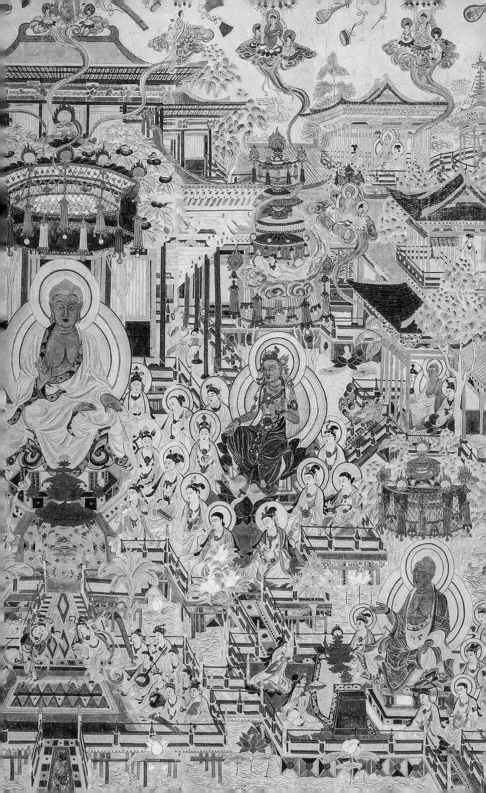

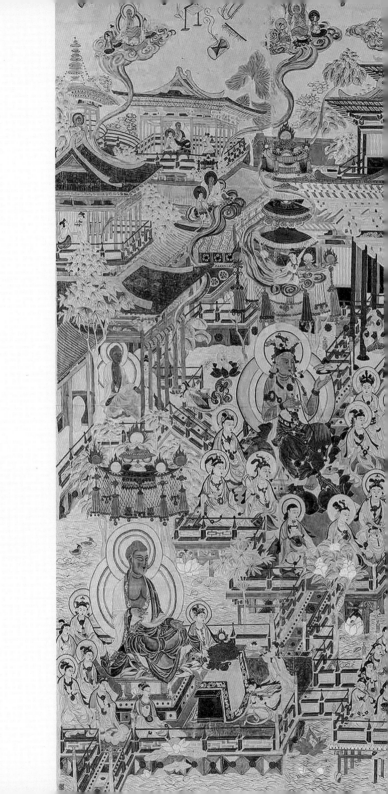

唐洞窟不詳　風神

唐代壁畫中的維摩詰經變的基本結構，是居士維摩詰與文殊師利菩薩對坐（居士維摩詰智辯過人）。文殊師利菩薩是受如來派遣從毗耶離城前來問疾的。文殊師利菩薩在諸大菩薩中智慧辯才第一，所以充當了這個使者。維摩詰裝着生病，吸引人們和他論道。文殊師利一來，問答就開始了。在許多人前來聽法的場面中，聽眾中有中國帝王及大臣，也有外國國王與王子等，這和我們在閻立本的《歷代帝王圖》中所見的簡直一樣。當維摩詰與文殊師利菩薩往復激辯的時候，天女出現，散花空中。這不可思議的場景，被藝術家以驚人的想像力展現了出來。

唐代壁畫中還常看到報恩經變。報恩經變的結構和西方淨土變沒有什麼區別，不同的只是邊緣的故事畫。其中表現最美的是《論議品》和《惡友品》。下面將這兩個美麗動人的故事着重談一下，也說明各窟中都能看到的千佛（「賢劫千佛」）的來歷。

## 《論議品》（鹿母夫人生蓮花）

在波羅奈國離城不遠的地方，有一座名為「聖所游居」的山。這個山上住着兩個道人，一住南窟，一住北窟。

山上有一道流泉，泉水非常清澈。春天，南窟道人在這泉水中洗腳。有一頭母鹿經

過這裏，飲了這泉水以後懷了孕。等到要生產時，母鹿便回到泉水邊生產，產下一個小孩子。母鹿生產時的悲鳴引起了南窟道人的憐憫，便走出來看發生了什麼事。他來到泉水邊，母鹿正用舌舐它所生的小生命，見道人來了就跑了。道人從地上抱起了孩子，見她容貌端正，只有兩足是鹿腳，便生了憐愛心。他用草衣包裹孩子，抱回住處，用鮮果來餵養她。

這個母鹿所生的女孩子漸漸長大，長得非常美麗。南窟道人非常寵愛她，將她視作女兒。因怕她受冷，洞窟的火堆從不熄滅。可是，有一天偶然不慎，火熄滅了，南窟道人很着急，於是便叫女兒到北窟道人處乞求火種。

鹿女去北窟乞火。她每走一步，所經過的地上就湧現一朵蓮花。她一步步走到北窟，一朵朵的蓮花就留在她身後。

北窟道人看到鹿女步步生蓮的奇跡，說：「若要得火，須從右邊繞窟七周。」鹿女為了求火就依着他所說，繞窟七周，果然得了火種，回到南窟。

這時，梵豫王到山上來打獵。他看到朵朵蓮花十分驚奇，就循着蓮花來到南窟，發現了這個長着鹿腳的美麗姑娘，便娶作王妃，十分寵愛。國王愛上鹿女，很快便惹得其他王妃不快；更因相師佔卦，說她有孕，將生千子，那些王妃更是嫉妒她。到了足月，鹿女果然分娩，生了一朵蓮花——花有千葉，葉坐一子，果然是一千個兒子。其他王妃

知道後，就在國王面前挑撥，說她不祥。國王一氣之下，把鹿女囚禁起來，把蓮花連同千子投入殑伽河，任其隨波流去。

殑伽河下游的烏耆延王仗着他們開拓疆土，兵勢很盛，一直打到梵豫王國來了。

兵臨城下，勢莫能敵，梵豫王焦灼萬分。這情形被囚禁的鹿女知道了，就向國王進言，説她能退敵。國王已無辦法，便讓她出來一試。鹿女登上城樓，見城外兵圍重重，有千員大將，威風凜凜。鹿女向他們喊道：「不要做出這種忤逆的事，我是你們的母親。」説着解開衣服，一千支乳汁噴出。天性所然，乳汁都注入千子之口。於是，千子都悟到城上的女人就是他們的生母，便解甲歸宗，從此兩國和好，百姓歡樂。為了紀念千子歸宗，這裏起了一座寶塔。千子之一的如來佛後來經過寶塔寺，就告訴弟子們：「昔吾於此歸宗見親。欲知千子，即賢劫千佛是也。」

## 《惡友品》

波羅奈國國王有兩個太子，分別為善友、惡友。他們為人正如其名，一善一惡。善友性好施捨，見國庫將盡，便廣求珍寶，決意入海去求「摩尼寶珠」。同行的有五百人，還帶着熟悉道路的盲導師。惡友心懷嫉妒，也要求同去，善友答應了。於是，他們揚帆

入海，到了珍寶山。上岸取到了許多珍寶之後，五百人和怕吃苦的惡友先回去了，只剩善友和盲導師繼續前進。他們經過十分艱苦的旅程，盲導師因體力不支而中途死去，剩下意志堅強的善友，最終到了龍宮，取到了無價的摩尼寶珠。

善友回國路上遇見惡友，才知回船在歸途中沉沒，同伴都死了。善友安慰弟弟：「人和珍寶雖都失去了，但我已經從龍宮取得了無價的摩尼寶珠，可以彌補這個損失。有了它，任何願望都可實現。」

惡友聽了，心生毒計。等善友熟睡後，他找來兩支幹竹刺，刺入善友雙眼，把摩尼寶珠搶走。惡友奪取了寶珠回國，在父母跟前編了謊話：「善友已淹死，只有我因有福德才能取珠生還。」父母平常疼愛善友，因此哀傷不已。他們罵惡友：「你一人獨活，還有何面目回來？」惡友討了沒趣，一氣之下把寶珠埋在土中。

被竹刺刺瞎了雙目的善友並沒有死，他醒了之後忍痛慢慢到了利師跋國，被牧人收留。善友要求牧人替他製一個箏，好靠賣藝過活。善友原是彈箏能手，很快就出了名。利師跋國王有一座果園，常有鳥雀啄食。守園人把善友找來，叫他幫忙防護。善友說：「我的雙目已盲，怎能驅除鳥雀？」守園人說：「不要緊，我在樹上繫個銅鈴，你在樹下牽着繩子，一聽到鳥雀聲，你就拉鈴，鳥雀自然驚走。」善友答應，便在果園住下來。有鳥雀時他就拉鈴，沒鳥雀時便彈箏消遣。

利師跋國王有一公主，從小許配給善友，不過兩人從未見過面。善友因自己雙目已盲，也斷了念，並不說破自己的身份。這一天，公主來遊園，見盲人彈箏，樂音美妙，便心生愛念，不能捨離。她不顧父母的反對，嫁給了他，但公主並不知道這盲人就是自己原定的未婚夫善友。

婚後兩人感情很好，時刻不離。有一次，公主偶爾因事外出，回來晚了。善友責備她，以為她有隱事。公主氣得直哭，並賭咒說：「我若有醜行，就讓你雙目永盲。如若不然，讓你一目平復如故！」說完，善友一目果然睜開，視力平復。公主說：「你這人太沒良心，我盡心奉候你，還得不到你的信任。」善友哭道：「你知我是何人？」公主說：「誰不知你原是彈箏的叫花子！」善友說：「錯了錯了，我是波羅奈國善友，本是你的未婚夫。」公主不信。善友賭咒說：「我平生從不妄言。如果我欺騙你，就讓我另一目永盲，否則就讓我另一目平復如故。」說完，如他所誓，另一目也復明瞭。

善友在入海求寶珠前，曾養一隻白雁。這天，白雁落在善友面前，悲鳴歡喜，雁頭繫着一封信。原來是王后打發它來尋善友下落。善友看信後，知道父母因思念他，日夜悲哭，雙目都瞎了。他立即回信敘明經過。

父母得信，又驚又喜。他們把惡友關在獄中，並派人接善友夫婦。善友見了父母，知惡友下獄，一再為他求情。惡友被釋放，取出埋在土中的摩尼寶珠。善友焚香頂禮，

供上寶珠：「摩尼寶珠，請讓雙親復明，也請寶珠遍降甘米，普濟眾生。」

故事在舉國歡慶的氣氛中結束。

在一幅經變中當然不可能仔細交代這麼多內容，尤其是報恩經變要表現九品，這就不能不把故事壓縮到最大限度。又由於四周位置狹小，人物也不能過多，畫家在處理時是需要費一番苦心的。如表現利師跋公主見善友在樹下彈箏，只畫兩人對坐。寥寥數筆，充滿了感情。

這種抒情的優美小品在許多經變中都可見到。這些經變四周的故事畫是富於現實生活氣息的——因為它通過佛經故事，直接描繪了人間世俗的生活。

還應該來介紹一下唐代供養人像。

唐代的供養人像，常繪在通道兩壁和經變兩方，或在經變裏作為說法的聽眾之一。

供養人像的尺寸也比前期更大，大都是夫婦對坐，各有侍從，男女不相混雜。男的手持弓箭琴囊，女的則捧鏡畫扇杖。有的供養人像後面有伎樂車馬，形式比以前複雜得多。其中，第一三〇窟晉昌郡太守樂庭瓌一家的供養人像，是典型的唐代貴族形象：衣裙都是絲質的，上面有華麗的花紋，顏色鮮艷；人物面部豐滿。這與當時著名仕女畫家張萱、周昉所畫人物形象完全相合。

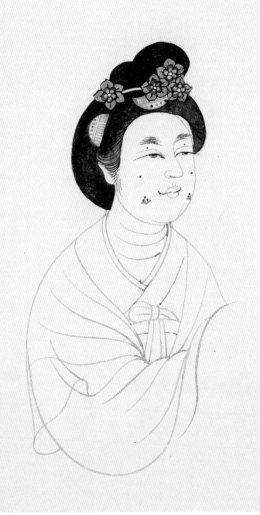

盛唐一三〇窟　都督夫人供養

此外，還有長卷式的歷史人物畫，如第一五六窟的《張議潮統軍出行圖》《宋國夫人出行圖》。

張議潮在八四八年率眾起義，連戰十餘年，推翻了外統吐蕃的統治，使東起西寧、臨夏，西到吐魯番一帶與長安取得統一。後來，他被封為歸義軍節度使，並世守敦煌。這個窟是他的姪子張淮深開建的。為了紀念張議潮的功勛，莫高窟佛教藝術壁畫中也出現了與佛教教義無關的歷史畫，場面雄偉，真實反映了當時儀仗隊伍的規模。

另外，從供養人中也能看到另一個階層的人。例如，第一〇七窟是幾個妓女所開的小型窟，她們把自己的像畫在窟壁上祈求佛佑，她們卑微的願望是「捨賤從良⋯⋯」，落款是「良妓女善和一心供養」。她們是被壓在封建大山最底層的不幸者。這類形象可以激起觀者不同的情緒和感觸，這些畫工粗率的人像也深深使我們同情。

# 五代、宋（九○七—一二七九）

唐王朝崩潰以後，歷史上又出現了短暫的分裂割據局面。由於政治、經濟的變化和海上交通的發展，敦煌失去了過去那樣重要的地位。

莫高窟可供開鑿的崖壁是有限度的，到唐末已到了飽和點。於是這時出現了兩種情況：一種是翻修重建舊窟，把壁畫和塑像全換過；一種是索性把舊窟鑿開，使它成為大型的新窟，因此也毀掉了不少早期的壁畫和塑像。後者需要較大的財力。我們現在看到的五代時期的大型石窟，都是當時敦煌統治者曹議金家族所開。

除了大規模的供養人畫像，此時的經變內容承襲於唐代，但在用色及描繪上別有一番樸質的民間藝術風味，色調也趨於單一。

供養人的地位，未有比這個時期提得更高的。其中最大的供養人像要算五代第九八窟——于闐國國王李聖天及其王后曹氏（曹議金之女）。供養人像是等身大小，而主要的窟主像更高大。每一個畫像都標示着他們家族成員完整的官銜，其中有漢族官吏，也有回鶻族的貴族仕女和侍從奴婢。

女供養人（于闐國王及曹議金家族）披帶紋樣

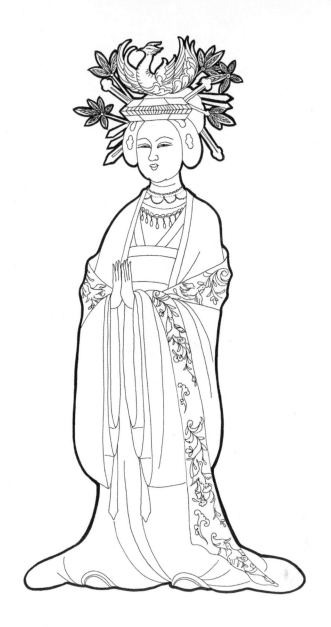

女供養人手繪披帶部位圖

由於人像的加大，他們的裝扮也畫得更具體細緻，如髮髻上的簪釵、臉上貼的花鈿、不同身份等級的盛裝，可清楚看到織繡和染纈的衣裙。這些供養人都按尊卑依次排列，漸後漸小。值得注意的是，這時的女供養人中出現了不少窄袖翻領的外族服裝，從中可以看出曹家和外族吐蕃的親密關係。也由於曹家與外族的聯姻政策，才使曹氏統治權維持了百餘年之久。

五代時期值得指出的前所未有的經變有「勞度叉鬥聖變」。它在經變的構圖上很有變化，表現手法又帶有一定程度的幽默和誇張。它比維摩詰經變更進一步，是佛教畫中富有獨創性的作品。

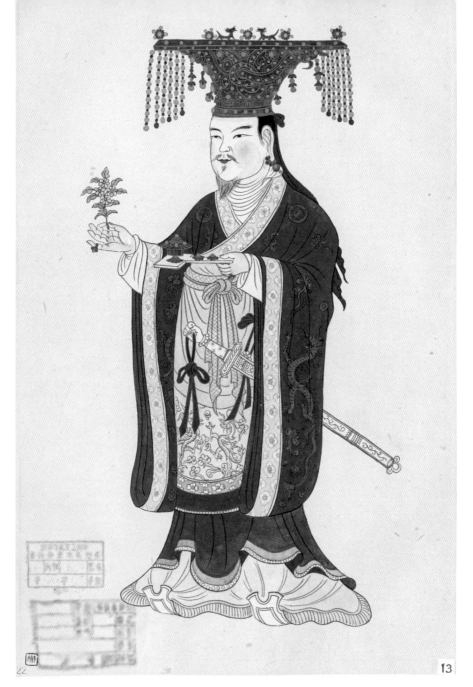

于闐國王李聖天服飾效果圖

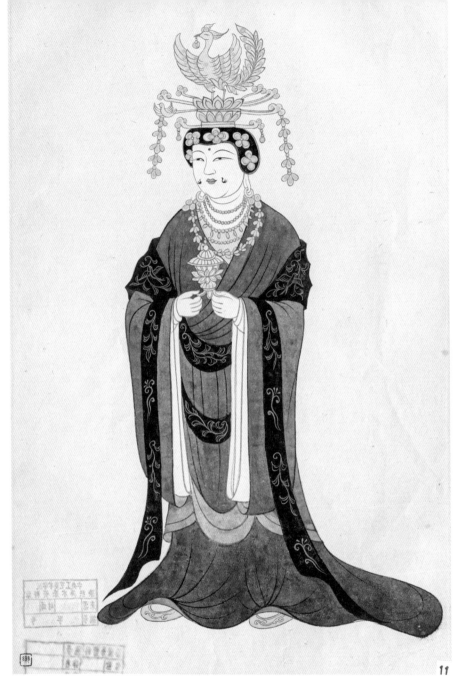

于闐國王李聖天皇后曹氏服飾效果圖

11

# 五代第六一窟　供養人

五代第六一窟是敦煌莫高窟最大的洞窟之一，為五代第四任歸義軍節度使曹元忠夫婦捐建。此窟北壁東側下部畫曹氏家族女供養人四九身，是敦煌石窟中女供養人數量最多、面積最大、繪製最精美的一組壁畫。此時的供養人身形已超出佛像的尺度，突出了供養人家族的身份及虔誠造窟的規模。這裏展示的是臨摹自其中的一身女供養人像，從中可以看到五代時期貴族婦女服飾文化的真實狀況。女供養人頭戴鳳冠，兩側有步搖和花釵；頸部戴多重項飾；身着曳地朱紅色織繡裙，裝飾花草圖案；肩披綬帶鳥圖案畫帔，色彩絢麗，花團錦簇。她的面部還貼有多種花靨，當時在額頭、兩鬢、眼瞼、面頰等處以圓點、花草等花鈿點綴，是五代貴婦仿效唐代后妃的妝扮。整幅畫像表現了這位曹氏家族女供養人雍容華貴的氣度和虔誠供養的神態。

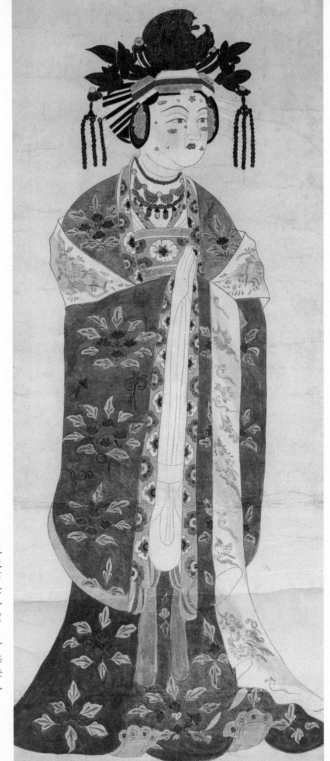

五代第六一窟　女供養人

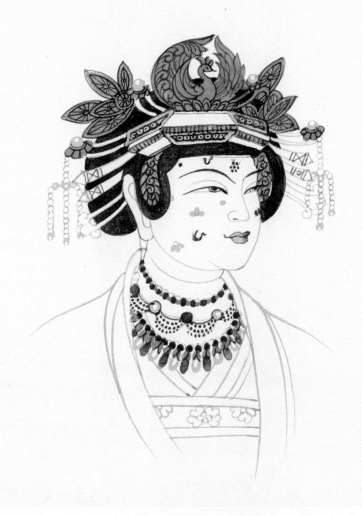

五代第六一窟　于闐國國王第三女公主供養人

宋代壁畫以程式化的菩薩代替了以往豐富多彩的故事畫。

五代時期值得指出的有第六一窟的《五台山圖》。《五台山圖》的製作與文殊師利菩薩的信仰分不開。《華嚴經》和《文殊師利寶藏陀羅尼經》中說文殊師利菩薩住在東北廣大的清涼山，山有五頂。這和中國的五台山相合，於是五台山就成了佛教的聖地。許多寺院建立了起來，《五台山圖》也就出現了。

畫面達四十多平方米的《五台山圖》，描繪了現今山西太原到河北正定縣方圓五百里內的山川地理。圖畫以五台山為中心，描繪了山峰、地形，以及城鎮的市容、橋樑、寺廟、交通運輸、人物往來等各個方面，生動刻畫了開店、趕車、磨麵、割草、挑擔、馱運、出行等生活生產場面，其中描繪的古代建築和橋樑，達一百七十餘座，是一幅難得的形象地圖，也是別具風格的山水人物畫。更有趣的是，圖中「大佛光之寺」的正殿，至今還獨存。這是歷經一千一百多年罕有的唐代木構建築，十分珍貴。

《五台山圖》這種結合人物活動的形象地圖，在中國美術史上的地位無疑是很重要的。

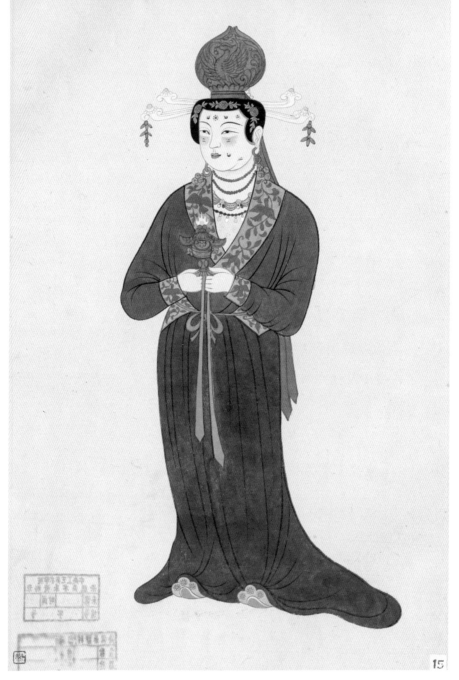

宋 供養人像

當代建築佛光寺遠景

# 西夏、元（一〇三八—一三六八）

蒙古征服西夏以後，在莫高窟也做過一些修窟的功德。留到現在的元代洞窟共九個。

莫高窟作為當時的佛教聖地，至宋之後，西夏和元時代已失去了它昔日那種光輝的地位。由於佛教宗派的發展演變，而出現了密宗派壁畫，內容和形式全然不同，帶有幾分神祕的色彩。例如第三窟的千手千眼觀音和千手千鉢文殊，畫工精細，線採用的是「芝葉描」，線條頓挫轉折，敷彩簡淡，接近於吳道子的畫法，而且用了另一種九彩壁畫法，是元代壁畫的代表作。

莫高窟藝術的創造，沿襲了十多個朝代，到元代已經算結束了。這個時候佛教畫以外的藝術形象仍然在不斷發展，只是在莫高窟是好景不再，走向尾聲了。

以上概括介紹了敦煌石窟藝術——壁畫、裝飾、歷史等諸方面（來不及涉及彩塑、建築）豐富無比的內容和價值。

敦煌莫高窟雖然是座佛教的石窟藝術殿堂，但從藝術歷史上講，它顯示了我國歷代各族畫師卓越的藝術才能和高度的藝術成就。這些歷代壁畫的內容和形式，形象地反映了自公元三〇〇年到元代，我國歷代社會文化、人民生活的變遷，以及中西文化交流融合的變化和發展，其中蘊藏着極豐富而多樣的藝術形象。

當我們親臨敦煌莫高窟，巡視感受這四百九十二個洞窟時（當然，為了保護現已控制參觀數量），我們會感到猶如時光倒流一般，得以重新經歷體味已成歷史的這十多個世紀。現在的敦煌莫高窟佛教藝術對我們來說不僅是宗教上的意義，更重要的是它以宏偉的石窟羣和藝術的魅力，感染、激勵着我們，讓我們對傳統文化心生崇敬，也是我們繼承學習傳統文化的重要源泉。

莫高窟的藝術家沒有留下他們的名字。他們忠於藝術，卻並未想過身後留名。他們無聲無息、嚴謹認真，他們一筆不苟、富有創造性地從事着藝術的勞動，為我們提供了先代勞動人民匠師創作的傑出範例，使我們認識到我們的祖先有着藝術創造上的智慧和力量。

敦煌藝術向我們證明了中國藝術家熱愛自己民族的傳統。他們始終以主人公的態度接受外來的藝術，他們善於吸收外來藝術的長處，從中去除與我們民族習慣不相融的東西。在民族的傳統、歷代生活的發展中，他們將敦煌藝術不斷豐富、充實、創新、發展！

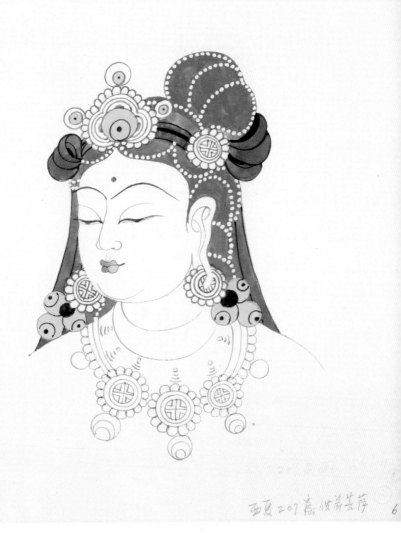

西夏二07窟 供養善芸薩

6

西夏第二〇七窟　供養菩薩頭像

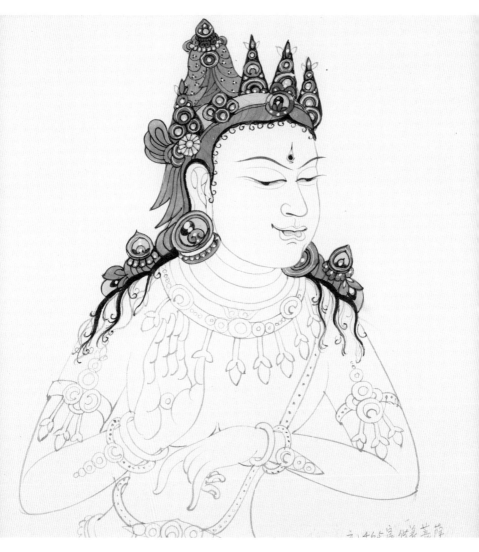

元第四六五窟　供養菩薩頭像

# 敦煌守護神

我的父親常書鴻堅守敦煌四十年的故事

我的父親常書鴻一九二七年至一九三六年公費留學法國，先在里昂美術專科學校學習油畫，畢業後又在巴黎高等美術學院繼續學習，成績優秀。他的油畫作品曾多次參加法國國家沙龍展，先後獲金質獎三枚、銀質獎二枚、榮譽獎一枚。其中，《沙娜像》收藏在巴黎近代美術館；《裸婦》收藏在里昂國立美術館。父親因此成為法國美術家協會會員、法國肖像畫協會會員。

我的父親在巴黎塞納河畔的書攤上偶然發現了伯希和撰寫的《敦煌石窟圖錄》，這件偶然的事情改變了他的一生歷程。

父親在他的回憶錄《九十春秋──敦煌五十年》一書中的第二章「留學法國」中寫道：「……我來到吉美博物館，那裏展出着許多伯希和於一九〇七年從敦煌盜來的大量唐代大幅絹畫。有一幅是七世紀敦煌佛教信徒捐獻給敦煌寺院的《父母恩重經》，時代早於文藝復興意大利佛羅倫薩畫派先驅者喬託七百年；早於油畫的創始者文藝復興佛拉蒙學派的大師梵愛克八百年；早於長期僑居於意大利的法國學派祖師師波生五百年。這一事實使我看到，拿遠古的西洋文藝發展的早期歷史與我們敦煌石窟藝術相比較，無論在時代上或在藝術表現技法上，敦煌藝術更顯出先進的技術水平，這對於當時的我來說真是不可思議的奇跡。因為我是一個傾倒在西洋文化前面而且曾非常自豪地以蒙巴那斯的畫

家自居，言必稱希臘羅馬的人，現在面對祖國如此悠久燦爛的文化歷史，自責自己數典忘祖，真是慚愧之極，不知如何懺悔才是！」

一九三六年，父親受聘於北平藝專，任教授，從速返回祖國。一九三七年抗日戰爭爆發，北平淪陷，他隨藝專逃難南下……途經江西牯嶺、湖南沅陵、貴陽、昆明，最終到達重慶。

一九四二年，父親在重慶以破釜沉舟的決心去敦煌。父親在回憶錄中寫道：「我在重慶時同梁思成、徐悲鴻大師商談此事，梁思成大師說：『你這破釜沉舟的決心我很欽佩，如果我身體好，我也會去的呢！祝你有志者事竟成。』徐悲鴻大師說：『……要學習玄奘苦行僧的精神，

常書鴻

要抱着不入虎穴、焉得虎子的決心，把敦煌民族藝術寶庫的保護、整理、研究工作做到底。』」從一九四二年到一九八二年，一去就是四十年，他所肩負的千辛萬苦是難以想像的，他最後稱自己為「敦煌癡人」。趙朴初先生將他譽為「敦煌守護神」，在莫高窟立下的父親的墓碑上，就銘刻着趙朴初先生的題字。

畫家張大千一九四一年和一九四二年先後兩次去敦煌莫高窟，臨摹了不少壁畫，對他後來的畫風變化起了重要的作用。此外他還對佈局凌亂的洞窟進行了編號，共編三百零九個窟，並按壁畫的風格演變和題記把唐代分為初、盛、中、晚四個時期。

一九四三年年初，張大千離開莫高窟時半開玩笑地對我父親說：「我們先走了，而你卻要在這裏無窮無盡地研究保管下去，這是一個長期的無期徒刑呀！」我父親笑着說：「……即使是『無期』，我也在所不辭。因為這是我多年夢寐以求的工作和理想，也正是這種理想使我能夠在多種困難和打擊面前不懈地堅持下來。」為此，父親還下決心於一九四三年年底將我母親和我、弟弟嘉陵從重慶接過來安家，陪同實現他的事業理想。

張大千臨走時還送給我父親一張紙條，上面是他記下來的莫高窟水渠旁採摘野生蘑菇的路線圖。父親看後寫下一首詩：「敦煌苦，孤燈夜讀草蘑菇；人間樂，西出陽關故人多。」

父親在回憶錄中把他一生概括為八章，其中從第三章到第八章都是回顧他堅守在敦

走向莫高窟　常書鴻繪

煌的歷程，他把大部分的生命都交給了敦煌，完成了他作為一個藝術家對祖國民族文化遺產保護研究的責任和夙願。

父親破釜沉舟到敦煌後，在他的回憶錄中描述了他面臨三次刺心的苦難時如何發出了三次決定性的誓言。

第一次是一九四二年，那年父親三十八歲，從重慶歷經一個多月艱苦的旅程到了敦煌千佛洞。他以頂禮朝拜的心情，面對壯觀的窟羣，面對歷經一千多年風雪流沙的侵蝕後的滄桑淒涼場景，他感到痛心。他在回憶錄中寫道：「為了使它不再毀損，我決心以有生之年為敦煌石窟的保存和研究而努力奮鬥，絕不讓這舉世之寶再遭受災難了！」

第二次是一九四五年年初，我母親

二十世紀五十年代初，
常書鴻站在修繕後的
莫高窟窟門、檐道前

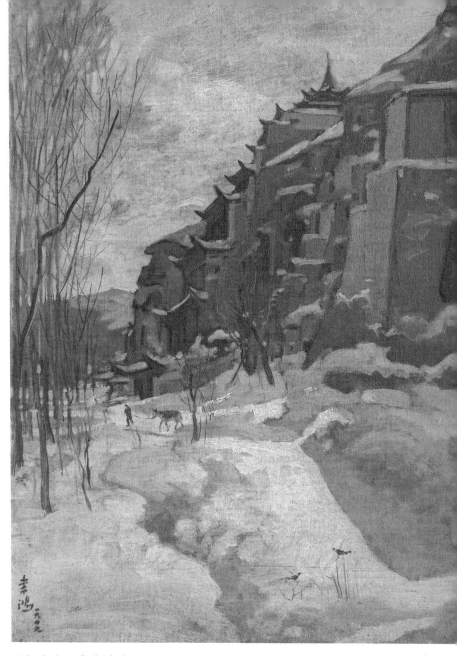

雪朝寒雀　常書鴻繪

因生活艱苦和宗教信仰（她信奉天主教）等諸多原因，竟然離開我們出走。父親在回憶錄中寫道：「我承受着這意想不到的打擊，在苦不成寐的長夜裏，鐵馬聲聲，九層樓的風鈴如泣如訴，勾起我萬千思緒⋯⋯同時，又面臨着我們所裏同志們的工資長期被國民黨政府扣住不發，生活的窘迫。⋯⋯此時，我腦中呈現出第二五四窟北魏的壁畫《薩埵那太子捨身飼虎》的故事，其畫風與深刻的寓意，強烈地衝擊着我。我想薩埵那太子可以捨身飼虎，我為什麼不能捨棄一切侍奉藝術、侍奉這座偉大的民族藝術寶庫呢？在這兵荒馬亂的動盪年代裏，它是多麼脆弱，多麼需要保護，多麼需要終生為它效力的人啊！我如果為了個人的一些挫折與磨難就放棄責任而退卻的話，這個劫後餘生的藝術寶庫，很可能隨時再遭劫難！不能走！不能走⋯⋯在夢中，我看到一個個『飛天』從洞窟中翩翩飛出，天空中飄滿五彩繽紛的花朵，鐵馬的叮噹聲奏出美妙的樂曲⋯⋯」

第三次是在一九四五年下半年，抗日戰爭勝利後，父親接到國民政府教育部的命令，宣佈撤銷「敦煌藝術研究所」，把石窟交給敦煌縣政府。父親在回憶錄中寫道：「這一突如其來的變故，給了我一個嚴重的打擊。我拿着命令，簡直呆傻了。前妻出走的折磨剛剛平息，事業上又遭到來自政府的這一刀，真是忍無可忍了！」「這接踵而來的打擊，使我像狂風惡浪中的孤舟一樣，忽而浮起，忽而又沉下去⋯⋯我寫信給於右

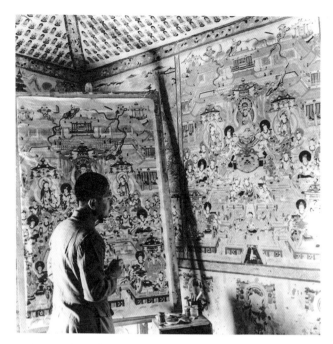

一九五五年，常書鴻所長臨摹莫高窟第三六九窟壁畫

一九六〇年，在美術陳列室觀摩點評壁畫臨本

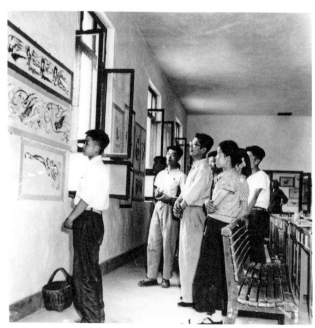

任——當年的支持者，力陳保護敦煌、研究敦煌的重要性，希望他們呼籲保留這成立不到兩年的研究所⋯⋯」這一次打擊後，父親再次在心中發誓：「思前想後，我默默發誓，我絕不能離開。不管任何艱難險阻，我與敦煌藝術終生相伴！」

我隨父親在敦煌的歲月，從一九四三年到一九四八年。

二○○四年，敦煌舉辦了「敦煌研究院建院六十週年暨常書鴻誕辰一百週年紀念活動」。

時任敦煌研究院院長的樊錦詩和專家們都在緬懷常書鴻的事業：恢復了常書鴻故居，設立了當年原樣的陳列室、辦公室⋯⋯這一切令我有着時光倒流般的感受，令我欣慰、激動、高興，也很受教育，親身體會到「做人的價值」。

相信敦煌的藝術將世代相傳，永駐人間。

最後重溫父親一生的座右銘：

人生是戰鬥的連接，每當一個困難被克服，另一個困難便會出現。

人生也是困難的反覆，但我絕不後退，我的青春不會再來。

不論有多大的困難，我一定要戰鬥到最後！

五

常沙娜與敦煌

# .1.

我和媽媽回國後，一九三六年的秋天，爸爸也回國了。自從在塞納河畔的舊書攤上驚奇地發現了伯希和拍攝的《敦煌石窟圖錄》，又在吉美博物館看到伯希和從敦煌藏經洞掠去的大量敦煌唐代絹畫，中國古代藝術的燦爛輝煌使一向傾倒於西洋藝術的他受到了極大震撼。

在深刻反省自己對祖國傳統文化的無知、漠視和「數典忘祖」之後，爸爸下定決心要離開巴黎，回國尋訪敦煌石窟。那富藏一千多年中國佛教藝術珍寶的神祕之地，已經開始走進他的生命，與他結下了不解之緣。

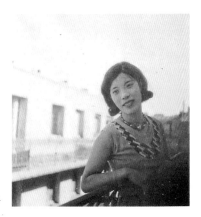

陳芝秀

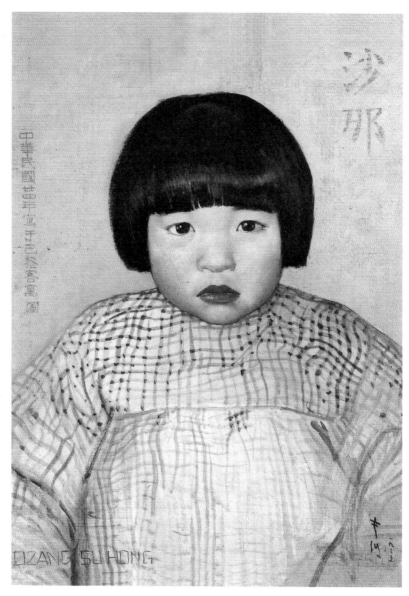

《沙娜像》，常書鴻繪，一九三五年，巴黎近代美術館收藏

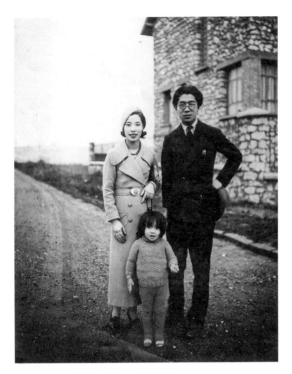

一九三三年在巴黎一家合影

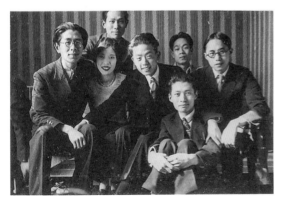

一九三四年留法美術學會員在常書鴻家中聚會
（從左至右依次為：常書鴻、陳芝秀、王臨乙、
陳士文、曾竹昭、呂斯百、韓樂然）

# .2.

就在我家經歷了千辛萬苦，生活終於穩定下來的時候，爸爸又在醞釀去敦煌的計劃了。

自從當年在巴黎塞納河邊的書攤和吉美博物館初識敦煌、引發藝術情感的軒然大波，敦煌就成了爸爸心中的聖殿，敦煌也成了他渴望的朝聖之地。敦煌令他朝思暮想，無法釋懷。回國後由於時局動盪，他隨學校南遷躲避戰火，去敦煌的事只得擱置下來，但他一直在想着敦煌，戰亂中也不曾忘記這椿未了的心願。

我曾聽媽媽說，在巴黎，爸爸發現敦煌的事一回家就跟她講了。媽媽是學雕塑的，他也和她談敦煌石窟的彩塑，談去敦煌的希望。那時敦煌石窟的藝術品可以在巴黎的吉美博物館看到一些，但是媽媽覺得親身去敦煌是故事般的想像，離自己非常非常遙遠，至於莫高窟是什麼樣子，她從沒有認真想過。

一九四二年，在時任監察院院長于右任先生的建議下，重慶國民政府指令教育部成立「國立敦煌藝術研究所」。于右任先生很愛國，也很重視民族的文化，他認為敦煌這樣一個舉世罕見的藝術寶庫，國家再窮也要想方設法將其歸為國有，研究它、保護它，否則沒有辦法向歷史交代。為此

他曾經寫過一首充滿感情的詩：「斯氏伯氏去多時，東窟西窟亦可悲。敦煌學已名天下，中國學人知不知？」他深知國家保護敦煌的責任，所以積極籌建研究所，希望有一個從事藝術、有事業心的人去敦煌做這件事並堅持下去，於是爸爸被推薦擔任籌備委員會的副主任。

爸爸是那種有個想法就一定要實現的人。他聽說張大千一九四一年和一九四二年已經兩次去莫高窟，是以個人名義帶了幾個弟子去的，前後住了一年多，臨摹了很多壁畫作品，還為洞窟編了號，相當不容易，因此他非常佩服張大千。敦煌是他魂牽夢縈的聖地，現在自己終於有機會去敦煌圓夢了，他毫不猶豫，欣然接受了敦煌藝術研究所籌委會副主任的職務。

梁思成先生早就聽說常書鴻一直念念不忘敦煌，他對爸爸說：「如果我身體好，我也會去的，祝你有志者事竟成。」徐悲鴻先生也鼓勵爸爸要學習玄奘苦行僧的精神，抱着「不入虎穴、焉得虎子」的決心，把敦煌的工作做好，做到底。

一九三七年常沙娜由巴黎歸國途中　　　常沙娜與媽媽

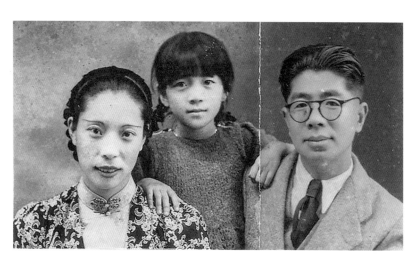

一九三九年在昆明時的全家合影

《茶花》一九三九年

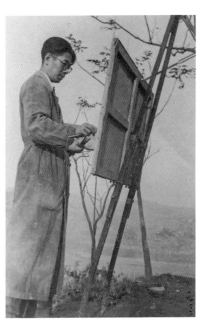

一九四二年常書鴻在鳳凰山上畫風景

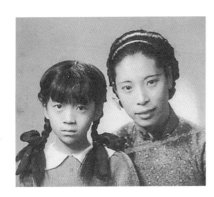

一九三九年在昆明市的母女

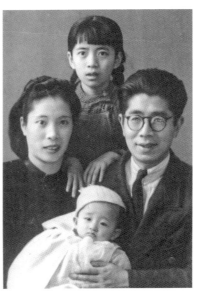

一九四一年七月弟弟常嘉陵出世

一九四二年在鳳凰山上小學的沙娜

.3.

一九四二年冬天，爸爸離重慶到蘭州去了。又經過一段時間的準備，一九四三年二月，他終於帶着他組織的第一批研究所工作人員動身去了敦煌。那裏黃沙漫天，生活苦不堪言，工作更是困難得常人難以想像，但是親眼看見了那麼多神祕絢麗的壁畫、彩塑，親身感受到了一千多年古代藝術的神奇魅力，爸爸完全陶醉了。留着一把大鬍子的張大千和他的弟子當時還在莫高窟，臨走時和爸爸開玩笑，説留在敦煌的工作將是「無期徒刑」，但爸爸一點都沒後悔自己的選擇。敦煌這個藝術寶庫太偉大了，保護敦煌石窟、研究敦煌藝術是他夢寐以求的事，哪怕真是無期徒刑，他也下定決心要堅持到底，而且更堅定地要把我們母子三人都接過去，在敦煌安家落戶。

185

# .4.

一九四三年晚秋，我們的家又從重慶搬到了敦煌。那年我十二歲。

去敦煌的旅途給我的印象太深了。一路上，我們全家坐的是那種帶篷的卡車。箱子放在下面，箱子上鋪褥子，人從早到晚就坐在上面。嘉陵剛兩歲，媽媽抱着他坐在駕駛室裏。重慶、成都、綿陽、廣元、天水，我們在路上整整走了一個月。在四川時還挺好，天氣不太冷，景象也不荒涼，廣元那一帶植物還挺茂盛，可是往西走，越走越冷，到蘭州時已經是天寒地凍了。

我們在蘭州停留休息了幾天，爸爸又為研究所的事務跑來跑去地忙，直到離開。從蘭州向西，就是地廣人稀的大西北了。我們的車顛簸着，沿着祁連山，通過河西走廊，途經古代的涼州（武威）、甘州（張掖），沒完沒了地走啊，走啊，地勢越走越高，天氣越走越冷，一路無人煙，放眼所見只有荒塚般起伏的沙土堆和乾枯的灌木叢。出了嘉峪關，更是一片茫茫無邊的大戈壁，走多少里地也見不到一個人，唯有流沙掩埋的殘城在視野中時隱時現。凜冽的寒風中，媽媽也顧不得好看不好看了，只能和我們一樣穿上老羊皮大衣和氈靴。我把身上的老羊皮大衣裹得緊緊的，為了取暖把手也插進肥大的氈靴裏，一天一天縮在卡車裏熬着。面對徹骨的寒冷和無際的戈壁灘，這段漫長難耐的旅途給我留下了終生難忘的印象。天高地闊，滿目黃沙，無盡荒涼，幼稚的我不禁背誦起一首淒淒的民謠：「出了嘉峪關，兩眼淚不乾，前看戈壁灘，後看鬼門關……」

初到莫高窟，穿着羊皮大衣的沙娜

## .5.

總算到達敦煌了。那個時候的敦煌縣城和現在完全不一樣，佔地很小，四面圍着土城牆，城門小小的，沙塵遍地，又窮又破。從敦煌去莫高窟（千佛洞），多了歷史學家蘇瑩輝與我們同行，坐的是大木輪子的牛車，木輪有一人多高，牛拉着車一路哐當哐當，搖來晃去，又慢又顛又冷，二十五公里路整整走了三小時。下午從敦煌出發，走到莫高窟都快天黑了。爸爸提前騎馬去了千佛洞，做迎接我們的準備。

快到莫高窟的時候，站在路口迎接的爸爸興奮地高聲招呼：

「到了，到了，看啊，看見了沒有？那就是千佛洞！那是九層樓！還有風鈴！」他極力想引發媽媽的激情，媽媽卻沒有明顯的反應，只是緊緊抱着嘉陵，護着不讓他着涼。

一車人全都凍僵了。坐了一路牛車，即使穿着老羊皮大衣，還是從裏到外凍了個透。我們渾身僵硬，打着哆嗦進了黑乎乎的屋，好半天緩不過勁來。

這是我平生第一次來到莫高窟，可惜不記得那具有紀念意義的日子是一九四三年的十一月幾日了。只記得已經是冬天，千佛

188

洞前大泉河裏的水已經完全凍結，變成了一條寬寬的、白白的冰河。

迎接我們的晚飯準備好了，擺在桌子上。待我定下神來，才看出桌子中心擺着一碗大粒鹽、一碗醋，每個人面前擺的是一碗水煮切麵，麵條短短的。我楞了一會兒，問：「爸爸，有菜嗎？」爸爸回答說：「這裏沒有蔬菜，今天來不及做好吃的了。」他只能勸我們：「你們先吃吧，以後慢慢改善。明天我們就殺隻羊，吃羊肉！」

這就是我到千佛洞吃的第一頓飯。永遠刻在我記憶中的除了那碗鹽、那碗醋，還有爸爸那無奈的神情。當時我心裏酸酸的，覺得爸爸很可憐，在這麼惡劣的條件下，他除了工作，還要照顧這個，照顧那個，又要安慰，又要勸導，他肩上的擔子實在太重、太重了！

# .6.

千佛洞的天好藍呀！

第二天一早，晴空萬里，展現在我們面前的首先是千佛洞上空明澈無比的藍天。爸爸問媽媽：「你見過這麼藍的天嗎？」藍天之下，人的心情也豁然開朗。

千佛洞是莫高窟的俗稱，是當地老百姓的叫法。當年很少有人知道莫高窟，人們都把沙漠裏那千年的石窟羣稱為千佛洞。

爸爸興致勃勃地帶我們看千佛洞，那就是他拋棄一切非去不可的地方。冰凍的大泉河西岸，鑿在長長一面石壁上、蜂房般密密麻麻的石窟羣規模浩大、蔚為壯觀，卻因風沙侵蝕、年久失修而顯得破敗不堪，像穿了一件破破爛爛的衣裳。然而走近石窟，又可看見一個個沒門的洞口裏透出五彩斑斕的顏色，方知那灰頭土臉的外表下隱藏着神祕的美麗。

一路都是銀白色的參天楊，時值冬季，樹葉落光了，枝幹直指藍天，更顯得挺拔俊逸。四周安靜極了，隨風傳來一陣叮叮噹噹的鈴聲，若隱若現，似有似無，爸爸說那是九層樓的風鈴。他帶我們進入洞窟，在洞口射進的陽光照耀下，裏面有那麼多從未見過的壁畫、彩塑，鋪天蓋地，色彩絢麗。我不明白這是些什麼，只覺得好看、新鮮、神奇，明明暗暗的一個個洞窟，我走進走出，就像遊走在變幻莫測的夢境裏。

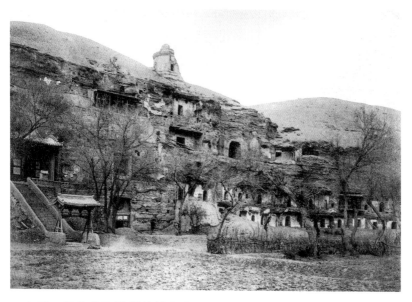

一九〇八年伯希和拍攝的莫高窟

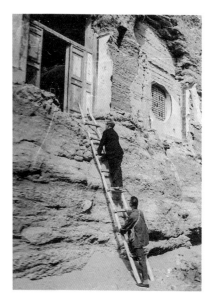

一九四二年時的莫高窟，
常書鴻爬梯子進窟

常書鴻帶頭在莫高窟種菜

## .7.

在千佛洞的新生活就這樣開始了。

這裏過的基本是集體生活，我們不用在自己家做飯了，研究所統一伙食，大家一起在公共食堂吃飯。在敦煌，鹽叫鹽巴，醋是必須吃的，因為當地的水鹼性大得很，喝水的玻璃杯上滿是白印，凝固的都是水中的鹼。

敦煌缺水，不能洗澡，只能擦澡；一盆水擦臉，擦身，洗腳，還捨不得倒掉，得派作其他用場。好在我們在重慶鳳凰山時，一家人一天喝洗用全靠老鄉挑上來的一缸水，早就習慣了缺水的生活，所以到了敦煌也就不難適應了。記得那時我洗頭髮用肥皂，洗不淨，就照別人告訴我的用鹼洗，這樣洗過的頭髮確實很滑順。今天的人都覺得用鹼洗頭不好，但當年我們就是這麼過來的。

在河西中學讀書時，學校放假我必回千佛洞，尤其是暑假，那時的氣候是一年裏最好的，我可以蹬着「蜈蚣梯」，跟着大人爬進蜂房般的洞窟臨摹壁畫。我喜歡進洞畫畫，特別主動，不用大人催。媽媽說：「你別上洞子，放假了，好好地在家裏。」我說：「不，不！」我看見誰上洞就跟着，看他們怎麼畫，我就跟着學。

192

父子三人在莫高窟洞窟内

# .8.

暑假我和邵芳一起從酒泉回敦煌，經常跟着她進洞臨摹。邵芳是畫人物工筆的，工筆功夫很到位，她成了我的工筆重彩老師。毛筆勾線、着色褪暈等，我從她那裏學了不少東西。我至今留有一幅第一七二窟盛唐壁畫《西方淨土變》的大幅臨摹作品，就是那時跟她一起畫的，用的是她的稿子，從描稿、勾線、着色、渲染、開臉，整整一個多月畫了這麼一幅。看着她怎麼畫，我學習了全過程，受益很大。

爸爸還安排董希文輔導我學習西方美術史，蘇瑩輝輔導我學習中國美術史。蘇瑩輝對歷史、考古研究很深，他們為我後來的藝術發展打下了很好的基礎。

常沙娜和弟弟抱着小羊羔

# .9.

張大千在千佛洞臨摹壁畫的時候，都是用圖釘把紙按在壁畫上透稿。這樣出來的稿子很準確，但圖釘不可避免地會在牆上鑽出小孔，破壞壁畫，因此爸爸給研究所作出了明確規定並一再強調：為了保護壁畫，臨摹一律採用對臨的方法，不許上牆透稿。那時除非有現成的稿子，我都是用對臨的辦法來學習。爸爸有空就過來指導我：用中心線找構圖關係、人物比例，還要抓住人物特徵……雖然對臨難度大，但迫使自己把眼睛練得很準，提高了造型能力。我學習素描基本功就是從對臨壁畫開始，繪畫基礎就是那樣打下的。

一九五六年，大家在榆林窟第二五窟臨摹壁畫

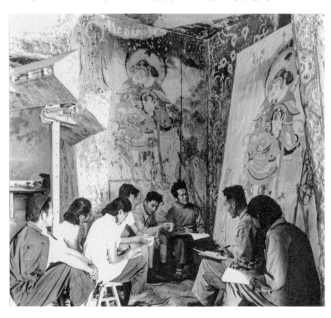

# .10.

晚上，大家清閒下來，又沒有娛樂的地方，爸爸就組織畫速寫。就在中寺前後院之間的正廳，兩頭連起掛兩盞煤油燈，請當地的老百姓做模特兒，大家圍在那裏畫，組織得非常好。在爸爸的畫集裏，有的速寫記錄的就是集體畫速寫的場面，上面還有我的影子。另外，磨顏料也是業餘時間的主要活動。當時臨摹都用馬利牌的廣告色，這些顏料當地沒有，都得從遙遠的重慶等大城市買，非常困難。爸爸他們做試驗發現當地的紅泥可以做紅顏料，黃泥可以做黃顏料，就發動大家動手研磨泥巴，自己做顏料。洞子裏有些清代搞得很土的小東西，泥料非常好，可以把它剖開了取泥用；研磨好的泥要加桃膠，附近的桃樹、梨樹就能解決，把樹膠拿來泡就行了。傍晚的時候，經常可以看到院裏、屋裏，人們各拿一個碗一根小棍，一邊聊天一邊磨顏料。條件太簡陋了，但是大家自力更生、克服困難，都很愉快。爸爸在他的回憶錄中形容當年的氣氛是「樂在苦中」，真是準確極了。

速寫作品（左一為沙娜，右一為范文藻）

# .11.

一九四五年是跌宕起伏的一年，也許還是爸爸一生中最不尋常的一年——

四月，媽媽出走，頃刻間家已不像個家。為了繼續神聖的事業，爸爸承受住無情的打擊，咬牙挺過去了。

七月，受到重創的心還未完全癒合，國民黨政府又下令撤銷敦煌藝術研究所，爸爸嘔心瀝血開拓的事業眼看就要夭折在搖籃裏。這一更加無情的打擊使他忍無可忍，為了保護敦煌藝術，為了研究所的存在，他抗爭、呼籲、團結職工苦渡難關，終於爭到了結果，看到了轉機。

八月一五日，抗日戰爭勝利結束，萬眾歡騰。哪知喜慶未盡，「復員潮」又開始了，工作人員一批批陸續離開，研究所已成空巢，千佛洞重新陷入沉寂……

蕭瑟的秋風中，爸爸獨守空巢，失落至極，他該怎麼辦？

後來他在回憶錄《九十春秋——敦煌五十年》中記錄了那段淒涼悲壯的感受。

「敦煌的夜是如此萬籟無聲，死沉沉、陰森森的，只有遠處傳來幾聲恐怖的狼嗥。這樣的夜，我本是早已習慣了的，可是如今我卻是輾轉反側怎

麼也不能成寐了。我披衣走出屋，任涼風吹拂。我向北端的石窟羣望去，『層樓洞天』依稀可辨，那是多麼熟悉的壁畫和彩塑，在那裏蘊藏着多麼珍貴的藝術啊！當我一來到這個千佛洞，我就感到自己的生命似乎已經與它們融化在一起了。現在，經過幾年的努力，不但沒有淡化我對這些石洞的感情，而且更深了，這裏有我和同事們付出的眾多心血……

「這時，我不由又想起幾天前，由敦煌縣長帶來一個國民黨部隊軍官，在遊覽中想憑他的勢力，明火執仗地拿走石窟中一件北魏彩塑的菩薩像，說是放在家中讓他媽媽拜佛用，真是荒唐。後來我費盡口舌，並以女兒沙娜畫的飛天畫作為交換，才把那個家伙送走。想到這些，我如果此時離開，把權力交給敦煌的縣長，這個藝術寶庫的命運是不堪設想的。幾年的艱苦歲月，這些洞窟中留下了我們辛勤的汗水，而這些藝術珍品也在艱苦環境中給了我們歡樂和欣慰。思前想後，我默默發誓，我絕不能離開，不管任何艱難險阻，我與敦煌藝術終生相伴！」

爸爸選擇了留在敦煌，決心與敦煌藝術終生相伴。我在爸爸身邊親歷了這一切。

媽媽走後，父子三人在莫高窟的林蔭路上

沙娜帶着弟弟嘉陵

沙娜和嘉陵，一九四六年

在敦煌時的常沙娜與弟弟常嘉陵

# .12.

為了擴大敦煌的影響，應五省監察使高一涵和甘肅省教育廳廳長等人的建議，爸爸把原本準備帶到重慶的我這幾年臨摹的一批敦煌壁畫作品和他在敦煌畫的二三十幅少數民族速寫、油畫寫生拿出來，在蘭州的雙城門辦了一個「常書鴻父女畫展」。這個計劃外的畫展非常成功，影響不小，它宣傳了敦煌，使許多人知道了敦煌藝術。也許因為是父女畫展，更引人注目，特別是還引起了蘭州一些文人的重視，我的畫也廣受好評。

# .13.

葉麗華是路易・艾黎親自為培黎學校聘請來的印染教師，原來在加拿大搞印染，那時她四五十歲，在我眼裏就是個老太太了。她當時正好路過蘭州，看了展覽，也看到了我──那年我十五歲，已經長成大姑娘樣了，比較引人注目。她很喜歡我，對我很親近。她對爸爸說：「你的女兒很有才華，畫的東西多好！可是她這麼年輕，老待在山溝裏不行，應該讓她到外面去見見世面。我建議你把女兒送到美國學習，我會給你聯繫，你考慮一下。」爸爸覺得這個想法不錯，但是美國比較遙遠，而且當年在那裏很少見到外國人，我們和葉麗華素不相識，這人信不信得過也不知道，於是他就含糊回答說：「好，好，她還小呢，過幾年再說吧。」

# .14.

展覽結束後重返敦煌，爸爸對未來充滿希望，做了方方面面的準備。他說：「我一定要把千佛洞改造過來，那裏沒有鴨，我們把鴨和鵝帶過去。」他在十輪卡的車頭前裝了一個竹條編的大籠子，裏面是要運到敦煌去的兩隻小鴨和一隻小鵝，並交代我：「沙娜，每到一站你負責餵它們！」爸爸還帶了很多波斯菊的花籽，那時敦煌沒有波斯菊，其實這種通過絲綢之路來到中國的花很適合在那裏生長。自從爸爸帶去花籽，種下它們，波斯菊就在敦煌扎下了根，長得非常茂盛，非常漂亮。當時條件那麼艱苦，工作那麼多頭緒，爸爸還想着要養鴨、養鵝、種花。生活是多樣的，美好的，他熱愛生活，追求美好，一心要在戈壁中的敦煌創造像故鄉江南那樣的好生活。如今，莫高窟綠樹成蔭，白色、粉紅、玫瑰紅的波斯菊盛開，看見波斯菊我就想起爸爸，在我的心目中，波斯菊就是爸爸的象徵。

一九四六年回到敦煌的合影之一

# .15.

冬天不能進洞臨摹，爸爸就抓緊時間組織大家畫速寫，還組織去阿克塞哈薩克地區的蒙古包寫生。

天寒地凍，大泉河水凝固了，水慢慢滲下去，河變得越來越寬，成了一條封凍的冰河。我們從最南邊滑過去，嘩——，一直滑到北邊，嘩——，又滑回來。研究所還從蘭州弄了些冰鞋，大家一起滑冰尋開心。黃文馥、歐陽琳、薛得嘉、蕭克儉那批四川人也這樣玩，沒有其他娛樂，這就挺知足了。我和黃文馥、歐陽琳她們幾個在一起，叫黃姐姐啊，薛姐姐啊——都是姐姐。嘉陵就跟着大人們跑來跑去，淘氣得不得了。他沒什麼好吃的，就吃些餅乾，都是我給他做的。姐姐們還各自回憶家鄉做餅乾的方法，湊起來教我。

二〇〇七年夏天回千佛洞，已經八十多歲高齡的李其瓊興致勃勃地約我一起去華塔看看。藍天潔淨，陽光明媚，我們在山上茂密的野草叢中尋路，從小河嘩嘩的流水中趟過。六十年後舊地重遊，我激動得都要瘋了，面向山谷忘情地大喊：「我回來啦——」

敦煌的一切對我永遠都是那麼親切，美好！

沙娜打扮為哈薩克姑娘
在莫高窟後山留影

蒙古包速寫

一九五一年，在北京籌辦「敦煌藝術展覽」時重逢的合影
（左至右依次為：常沙娜、歐陽琳、黃文馥）

騎馬的沙娜

敦煌時期的沙娜（背面）
重要地點時間和內容

送给Chère Marrain
et Parrain 留念,

您们的乾女兒
沙娜攝于敦煌
千佛洞元月二十八
馬的後面有一道白的是
冰河,我们就在那裏
滑冰

1946年

# .16.

爸爸要求我從客觀臨摹入手，將北魏、西魏、隋、唐、五代、宋、元各時代表窟的重點壁畫全部臨一遍，並在臨摹中了解壁畫的歷史背景，準確把握歷代壁畫的時代風格。他開始給我講課，給我介紹歷史，讓我系統地了解敦煌各時代畫風的特色。後來，除了系統臨摹，他看中了哪幅畫就讓我畫哪幅畫。

我每天興致勃勃地蹬着「蜈蚣梯」，爬進洞窟臨摹壁畫。那時洞窟都沒有門，洞口朝東，早晨的陽光可以直射進來，照亮滿牆色彩斑斕的畫面。彩塑的佛陀、菩薩慈眉善目地陪伴着我，頭頂上是節奏鮮明的平棋、藻井圖案，圍繞身邊的是神奇的佛傳本生故事、西方淨土變畫面。那建於五代時期的窟檐斗拱上鮮艷的梁柱花紋，那隋代窟頂的聯珠飛馬圖案，那顧愷之春蠶吐絲般的人物衣紋勾勒，那吳道子般吳帶當風的盛唐飛天，那金碧輝煌的李思訓般的用色……」滿目佛相莊嚴，蓮花聖潔，飛天飄逸，我如醉如癡地沉浸其中，畫得投入極了。興致上來，就放開嗓子唱歌：「長亭外，古道邊，芳草碧連天……」那是我在重慶插班讀書時學會的歌。李叔同是藝術家，又是高僧大德，他作的歌詞美得與眾不同，令人難忘。隨着太陽轉移，洞裏的光線越來越暗，而我意猶未盡，難以住筆。

我媽媽離開了敦煌，爸爸帶着我們一大一小兩個孩子，日子過得那麼艱苦；我整天在洞子裏畫畫，還要幹家務、管弟弟，沈福文覺得我家必須有個女主人了，就向爸爸介紹了李承仙。

208

# .17.

在大漠荒煙中，我修行着自己第一階段的藝術人生，那是一段沒有學歷的學業。

六十多年後，在畫冊上、在美術館的展廳裏，再看到自己十幾歲時的臨摹作品，我依然會怦然心動：少年純真的激情融入藝術殿堂神聖的氛圍，會迸發出多麼燦爛的火花！如第二八五窟的那幾個力士，我畫得那麼隨意，那麼傳神，線隨感受走，筆觸特別放得開，頗有些敦煌壁畫的韻味。當時別人的評價是：我畫得不比大人差。爸爸看了也很高興，不斷地鼓勵我。

沙娜、嘉陵與新媽媽在莫高窟合影

沙娜在少年時期臨摹的
北魏第二八五窟的力士像

# .18.

一九四八年春天，葉麗華（Reva Esser，我在蘭州父女畫展上認識的那位猶太老婦人）到敦煌來了。她沒來過敦煌，只是在展覽會上看到我們臨摹的千佛洞壁畫，很感興趣。她見到我挺高興，在我的房間裏住了一兩天，我陪她看了不少洞子。

葉麗華問爸爸：「怎麼樣？我帶沙娜去美國的事你考慮得怎樣了？」她在山丹培黎學校教書的聘任期快要滿了，準備回美國去。

她告訴爸爸，自己有兩個女兒，大女兒在南美的波多黎各，小女兒在美國波士頓。小女兒夫妻倆都在哈佛大學工作，生活比較穩定，她已經把帶我到美國讀書的想法告訴了他們，他們準備介紹我到波士頓美術博物館的附屬美術學校去。葉麗華說，那裏環境很好，學習條件也非常好，把我帶到那兒，她願意做我的監護人。

葉麗華所說的計劃若能實現，她若真的能夠負擔我在國外讀書的費用，保證我的安全，我就可以順利地到美國接受高等藝術教育，這無疑是個天賜良機……後來我才知道，爸爸曾考慮過送我到北平藝專上學，他已寄過信給當年在藝專的徐悲鴻先生，但直到「文革」後我才見到徐先生給爸爸和我的來信。

210

赴美前的常沙娜於南京

徐悲鴻先生給常沙娜的來信

國立北平藝術專科學校

沙娜小姐 你的信及畫我都
收到了 你願意來到我們的學
校我感覺到非常驕傲
你可好 你的完成你的臨摹
作到九月隨着你偉大的
爸爸來北平補考入學
科句題復向
近好
悲鴻
七月六日

國立北平藝術專科學校

書鴻兄 手啟誦悉 今愛高材
弟所深悉 郎喜原不讓
文憑之數官樣文章
即準備暑後來平
學費制不取消
足以并無須負擔如但不可
又耳復頌
藝祺
悲鴻
三月二日

徐悲鴻先生給常書鴻的來信

# .19.

我是在一九四八年九月底十月初離開南京的，從南京到上海，再從上海飛往美國。

呂斯百爸爸一直把我從南京送到上海機場。他和乾媽把我當親生女兒一樣對待，為我的前程操盡了心，其周到和細緻，甚至超過了我的親生父親。

臨行前，爸爸給我一個隨身用的小皮箱，上面寫着法文字母：S. D，這是我名字的縮寫，他用油畫筆給我寫上去的。他在小皮箱上一筆一筆專心寫字的情景給我留下了非常深刻的印象，多少年都忘不了。對爸爸來說，我是他最聽話的乖女兒，從小聽着他的話長大，在敦煌與他相依為命，在他最艱難的時候陪在他身邊。現在，我不知道自己離開爸爸的日子會是什麼樣子，而爸爸望着我的慈愛目光中，也分明夾雜着幾分悵然。

一九四八年夏在南京大學
宿舍校園內沙娜和爸爸合影

213

一九四八年夏沙娜在南京與爸爸看敦煌摹本

一九四八年十月赴美臨行前
爸爸在沙娜的小皮箱上寫 S.D 縮寫

# .20.

飛機下面，爸爸在向我揮手，呂伯伯在向我揮手，爸爸身邊是小小的嘉陵⋯⋯

飛機在震耳的轟鳴聲中起飛了。我平生第一次坐飛機，遭遇比坐公交汽車更強烈的頭暈、噁心，難過得沒法忍受。

天哪！我怎麼辦？離開了爸爸，離開了嘉陵，離開了呂爸爸，離開了敦煌⋯⋯我終於爆發了，不管不顧地號啕大哭起來。

坐在旁邊的葉麗華輕輕拍拍我的手：「沙娜，沙娜，What's the matter? What's the matter? (你怎麼了？)」我沒有回答她，越哭越兇，情感極度的失落與身體極度的不適攪在一起，哭聲與飛機的轟鳴聲攪在一起，我就這樣一路哭泣着，來到了那個陌生的國度，走進了一個全新的世界。

沙娜和葉麗華夫人

# .21.

教設計課的老師是個老太太，她上課用留聲機放音樂給學生聽，叫學生聽着音樂畫畫，感受到什麼就畫什麼。我弄不懂了：音樂—感受—畫畫，畫什麼呀？怎麼畫呀？老師說：從感受出發，抓住自己的靈感，隨意畫，畫抽象的畫。可我聽了那些音樂既沒產生感受，也沒迸發靈感，抽象是什麼就更不明白了。我腦子裏只有敦煌，一動筆就是敦煌。後來我索性不再冥思苦想了，不是隨便畫畫嗎？那就畫敦煌吧，敦煌的菩薩、飛天、蓮花、祥雲……一畫起這些，我筆下的線條就活了，畫面就活了，心情特別舒暢。老師走過來看我的畫，奇怪地問：

「這是什麼？和音樂有關係嗎？」我說：「No, it is a different feeling.」我告訴她，我對那音樂沒感受，但是內心另有感受。我說那你在幹什麼，我說我在畫我們中國的東西。她楞了一下：「那就隨便，隨便！」這樣的課就叫設計課，我怎麼也適應不了，好在美國老師對學生很寬容，我就隨心所欲了。

216

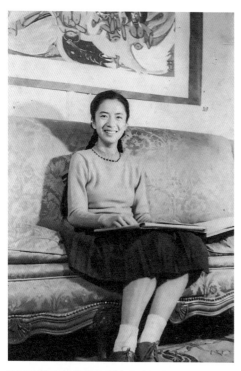

沙娜在美國

沙娜在美國帶着孩子
看抓到的蛐蛐

.22.

在波士頓，葉麗華還安排我去一些地方現場畫畫，請不少人來看我默畫敦煌壁畫。我隨筆默畫了一部分北魏時期的伎樂人和有動物的山景，全憑自己腦子裏的記憶和在敦煌練出來的功夫，得到了人們的驚歎和讚揚。那些當場默寫的畫，葉麗華可能就把它們賣掉了。

給我印象最深的是一九四九年六月二八日的一次現場畫畫，地點在波士頓一個環境非常優雅的庭園裏。我穿着出國前乾媽馬光璇為我做的錦緞旗袍（這是我最漂亮的一件衣服），胸前戴了兩朵挺大挺香的栀子花，自己覺得樣子有點異樣，但那時美國人就興這樣，在紐約參加畫展時我也是戴着這樣的大花。那天我的同學和好朋友露絲陪着我，坐在我旁邊，有不少中國留學生來看我作畫。當時了解敦煌的人極少，看見這麼年輕的女孩能默畫出這麼奇妙的畫，他們都很驚訝，也非常讚賞，興致很高，畫完以後大家一起合影留念。我還專門和露絲合了影。

好友露絲陪沙娜在美國現場作畫

沙娜與同學露絲的合影

# .23.

從一九四九年十月中華人民共和國成立之日起，留美學生回國的勢頭大增，「去建設一個新的中國」成了當時縈繞在大家心頭的共同嚮往。眾多學生懷着滿腔愛國熱情一批批回國，一九五〇年上半年已處於高潮，他們搭乘的輪船「威爾遜總統號」和「克利夫蘭總統號」往來於美國和中國香港。據不精確統計，「從一九四九年九月起至一九五一年六月美國當局禁止中國學生回國止，約有二十批留學生回國，每批回國的人從數十人到一百多人不等（不包括轉道歐洲等其他國家回國的）。」（陳一鳴、陳秀瑛文《情繫祖國　心繫人民》）我記得那時大家見面問對方的第一句話都是：「你什麼時候回去？」

十八歲的沙娜

一九四九年，大家準備回國擁抱祖國（右一為常沙娜）

在美國學習期間的常沙娜

這張照片背後是
常沙娜寫給父母的留言

# .24.

由於動盪緊張的國內外形勢，有一段時間我和在國內的爸爸失去了聯繫，後來終於又聯繫上了。我把自己的決定寫信告訴了爸爸，他給我回了一封信，信上說：你已決定要回來，要勤工儉學自己買票回來，那很好，我很高興。但是你想到沒有，你去美國讀書還沒有畢業，還沒有拿到學位，現在就回來嗎？我還是建議你學完了再回來。他開始很肯定我的決心，但最後又說了這樣的話，看得出爸爸內心十分矛盾，他既希望我回國，又希望我完成學業。在不能兩全的情況下，我不再猶豫了，決心已下，什麼都不想了。

陳一鳴、陳國鳳和常沙娜

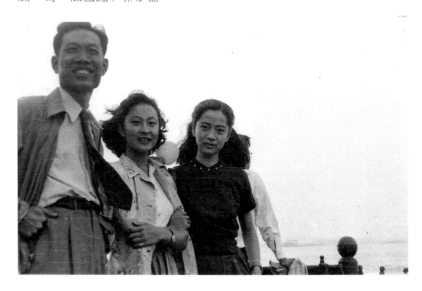

鄒德華、常沙娜和張增年

在河邊蹚水

# .25.

一九五〇年十二月初，我穿着紅毛衣、牛仔褲，乘「威爾遜總統號」輪船啟程回國了，在海上整整走了二十八天。我六歲跟隨媽媽從法國乘船回中國，一個月的海上經歷還依稀記得。十幾年過去，大海還是那樣蔚藍蔚藍的，無邊無際，時而溫柔，時而洶湧，而當年不會說中國話的小女孩已經長大了，像長硬了翅膀的小鳥，隻身漂洋過海，回奔祖國。迎着清冷的海風，我感覺呼吸是那麼順暢，身心是那麼輕盈自由！

一九五〇年十一月沙娜乘威爾遜船返回祖國途中

# .26.

一九五○年年底我從美國回來了。在美國的學業原定四年，但我兩年就回國了，沒拿到文憑，沒有任何學歷，下一步該怎麼辦？

爸爸當時的想法是我應該到中央美術學院繼續學繪畫。我曾經在敦煌長時間臨摹壁畫，表現出一定的繪畫天賦，又到波士頓的美術學校按科班程序學了素描、解剖、色彩等繪畫基礎課程，所以爸爸認為我應該在繪畫的路上繼續走下去。那時候董希文已經在中央美院了，他對那裏的情況比較熟悉，認為我可以考慮再去那裏插班學習。其實我到美國以前，爸爸已經準備送我去中央美術學院的前身、當時的北平藝專上學了，時任北平藝專校長的徐悲鴻先生應爸爸的託付已經為我做好了入學安排，還特為此事給爸爸和我寫了幾封信，其中給我的一封信上寫道：「你願意來到我們的學校我感覺到非常驕傲。你可好好的完成你的臨摹作，到九月隨着你偉大的爸爸來北平補考入學。」信末的日期沒有寫明年份，現在推測這應是在一九四八年葉麗華到敦煌履約前後，因為爸爸後來決定讓我隨葉麗華去美國，這件事就擱置下來了。

回到上海後都換上中式棉服

（從左至右依次為：何光乾、蕭光琰、常沙娜和後來任職於上海音樂學院的一位老師）

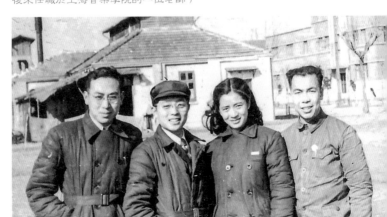

# .27.

一九五一年春季的一天，梁思成、林徽因夫婦如約來到了故宮午門參觀「敦煌文物展覽」，我跟著爸爸一起去接他們。其實當時梁先生和林先生也就是四十多歲的樣子，可他們是我的長輩，又博學多才聲名遠揚，二十歲的我也就把他們視為老人了。梁先生個子不高，遠沒有我想像的那麼魁梧，見面給我的印象是個和藹可親的「小老頭兒」。林先生是著名的才女加美女，氣質高雅，但那時已經病得非常瘦弱，爬台階走兩步就得歇一歇，我就更把她當老人小攙扶了。

我看到，梁先生和林先生一進展廳就驚呆了。那時研究所的臨摹品都是原大的，敦煌石窟各個朝代的壁畫畫幅本來就很大，那麼多摹本集中展示，氣場更強，敦煌藝術的氣息特別濃厚，對敦煌心儀已久但一直沒有親自去過的兩位先生面對這些酷肖實物的摹本，真的是驚呆了。我注意到梁先生的嘴脣微微顫抖，林先生清秀蒼白的臉上竟泛起了紅暈，那種對敦煌藝術發自內心的癡情真是令人感動。

看完展覽以後，他們對爸爸堅守敦煌的精神和做出的成績很肯定、很崇敬，梁先生又問我：「沙娜，你小時候也在那裏？」我說是的，接着他又問了我一些問題。

和梁、林二位先生的第一次見面已經過去整整六十年了，但這些情景我至今還都清晰記得。

227

# .28.

梁思成、林徽因先生來看展覽後的一天，爸爸告訴我：「沙娜，梁伯伯他們這次看了敦煌展覽很受感動，回去以後有很多想法，梁伯伯跟我說，想讓你去他那裏。」我不明白，我去他那裏幹什麼呀？

爸爸說，是去梁伯伯所在的清華大學，「梁伯母身體不好，梁伯伯希望你在她身邊，向梁伯母學習，可能需要你在敦煌圖案方面配合她做些工作」。

我從來都是聽話的，馬上不假思索地回答：「可以。」就這樣同意了。

北平午門展前的常沙娜

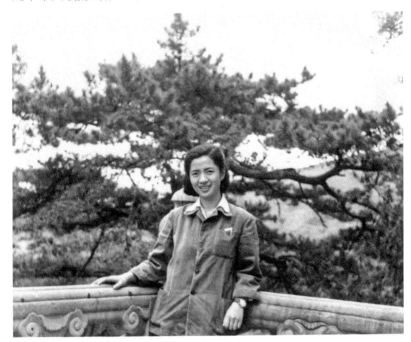

228

新中國成立後，梁思成、林徽因先生對新時代充滿希望，對國家的發展有許多熱情洋溢的構想。多才多藝的林先生多年來和梁先生一起，在中國古建築研究方面頗有建樹，而她早年在美國賓夕法尼亞大學美術系學美術，在裝飾藝術方面也有深入研究，這時她正着手北京傳統工藝景泰藍的新圖案設計，希望為歷史悠久的傳統工藝注入新的活力，帶動整個產業的復興。在展覽會上見到我以後，兩位先生一定是認為我在敦煌藝術的薰陶滋養下長大，有敦煌圖案的基本功，又在美國學習過，開闊了藝術視野，跟着林先生做這些工作很合適，所以他們很快就做出決定，破格推薦我到清華大學營建系做助教。

我在什麼學歷都沒有的情況下，忽然得到清華大學這樣一所中國最知名大學的聘任，感到非常意外，受寵若驚。直到現在我還認為：如果不是在那個百廢待興的特定年代，不是因為德高望重的梁、林二位先生不拘一格的推薦，這是完全不可能的事。這個意外的機緣改變了我的一生。我沒有再去中央美院上學，走繪畫的路，而是從此轉向工藝美術，轉向藝術設計，並一輩子從事藝術設計教育工作。

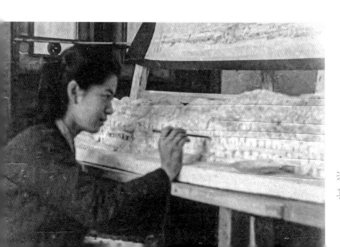

沙娜繪製
莫高窟的石膏模型

# .30.

林先生是個長期臥牀的病人，總是倚着一個大枕頭躺着，牀上有個小桌一樣的架子，可以寫字畫畫，也可以放一杯水。梁先生的身體也非常不好，在我的印象裏，他們兩個不是這個躺在牀上就是那個躺在牀上，許多工作都是在牀上完成的。

我去清華的時候他們剛忙完國徽設計，梁先生又在考慮北京的城市規劃和人民英雄紀念碑的圖案設計；而林先生正領着一些年輕教師醞釀改進北京的傳統工藝產品現狀。

一九五〇年，梁思成在病中與林徽因討論國徽的設計圖案

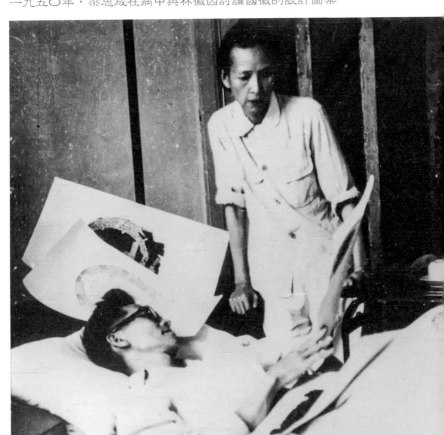

# .31.

那兩年，每天或隔一天的上午十點多鐘，林先生精神比較好的時候，我和錢美華、孫君蓮就到她的身邊，聆聽她的一些想法。她告訴我們這段時間應該做什麼、怎麼做，我們就按照她的指示去工作。

林先生認為，舊日景泰藍產品的圖案風格是需要改造的，像清末那種煩瑣雜亂、孱弱無力的宮廷風格，就不能代表我們民族傳統藝術的精華。我們要繼承的是自己民族優良的傳統，而且不僅只是繼承，還要發展出新時代的民族工藝，它們必須是民族的，也必須是今天的。

在林先生的指導下，常沙娜和學生嘗試將景泰藍產品設計為燈具、煙具、盤子等日用品

.32.

林先生說：「景泰藍是北京的特種工藝，應該很好地發展，要利用傳統的工藝技術，改進它們的功能、造型和裝飾設計，將陳設品轉化為日用品，和人民的日常生活結合起來。設計小件的器皿是適應大眾購買力的一種辦法，工藝品有了實用價值，購買者的興趣就有可能提高。」找到了這個思路，她就開始想方設法實現它，在她的指導下，我們嘗試把景泰藍產品設計為檯燈、煙具、盤子之類的日常用品，將傳統的工藝、材料和形式應用於現代生活。

除了景泰藍，我們還嘗試過燒瓷，把宋代磁州窯的圖案、敦煌的圖案等變化後用在這些工藝產品上。

一九五二年，亞洲及太平洋區域和平會議在北京召開，這是新中國成立以後第一次在我國召開的國際會議，林先生組織我們為大會設計一批禮品。

林先生興致勃勃帶着我們設計頭巾，她口述她的設想，我和錢美華、孫君蓮就照她說的做，把她的創意體現出來。我設計的真絲頭巾採用敦煌隋代石窟的色調，上面穿插和平鴿圖案，就是在林先生指導下做出來的。記得當時她講：「你看看畢加索的和平鴿，可以把鴿子的形式用在藻井上。」她一說，我就有了靈氣，馬上就設計出來了。

常沙娜與
「和平鴿」頭巾合影

我還設計了一個景泰藍盤子，熟褐色的底子，白色的鴿子，加上鬓草紋，既是敦煌風格，又是現代的。我們的設計做出來林先生都挺滿意。亞太會議開幕以後，那些禮品給了各國代表一個驚喜，反響非常好。

我還記得蘇聯芭蕾舞蹈家烏蘭諾娃讚美的話：「這是新中國最漂亮的禮物！新的禮物！」設計成功了，林先生和我們都高興得很。從林先生把着手指導的實踐中，我們獲得了一次美學和圖案創作方面的有效訓練。

一九五一年在林先生指導下設計的景泰藍和平鴿大盤

景泰藍和平鴿大盤局部

## .34.

我清楚地記得有一天，林徽因拿出一本德國出版的歐洲和中近東的圖案集，給我們講隋唐文化和中近東以及歐洲文化的相互交流與影響。撫摸着這本難得看到的精美畫冊，她感慨地說：「我們也應該整理出一本中國自己的歷代圖案集！」她說她一直不甘心，中國有五千年的歷史，歷朝歷代都有那麼多好的圖案，無論彩陶、青銅器、漆器、壁畫，都是非常豐富的裝飾圖案遺產，為什麼沒有人把它整理起來，出一本完整的書？她説：「王遜你來寫，讓沙娜她們畫圖案，一塊兒配合，搞一本我們中國的歷代圖案集！」林先生甚至草擬了一份《中國歷代圖案集》的提綱，規劃得既寬遠又具體。

林徽因

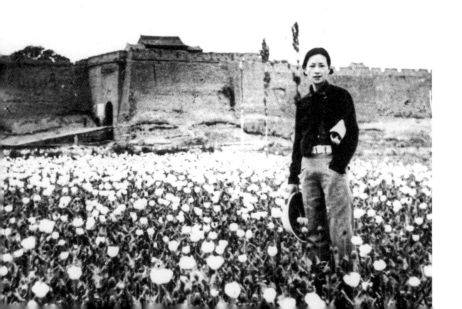

## .35.

我到清華的時候剛剛
二十歲，對梁先生、林先生
只知其名，了解極少，直
到生活在他們身邊，耳濡目
染，才領略了兩位先生淵博的
學識、深厚的修養和崇高的境
界，尤其是林先生作為中國著
名的一代才女那獨特的人格魅
力。林先生明知自己已經時
日不多，仍在病榻上那樣嘔
心瀝血地工作，無私地貢獻着
超凡的聰明才智，我親眼見到
了她生命中最後的風采，也
是獲得她親自教誨的幸運者。
一九五五年林先生就離開了人
世，年僅五十一歲。

## .36.

一九五三年正逢
全國性的院系大調整，
營建系裏的文史、藝術
類教師都調離了清華大
學，我也被調到中央美
術學院的實用美術系。
那年我二十二歲，年輕
無知，對新的變化並不
懂得什麼，只為離開
了給我不少指導教誨的
梁、林二位先生而感到
不捨和惋惜。

236

一九五三年繪製的小菊瓶，畫紙的下方有一行小字 —— 必須愛護圖案

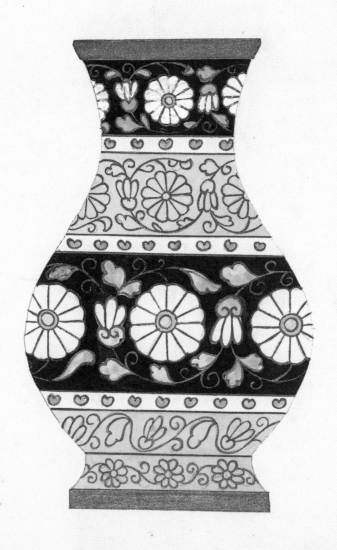

## .37.

中央美院的實用美術系和華東分院的實用美術系原來都是國內專業力量很強、教學頗有傳統的學科，通過這一強強聯手，南北人才大匯集，再加上其他院校一些教師調來，中央美院實用美術系的師資真可謂羣賢畢至，少長咸集，實力極其雄厚；這也為三年後成立中國的工藝美術教育最高學府——中央工藝美術學院奠定了重要基礎。

在實用美術系工作的短暫三年裏，除了完成研究室的研究整理傳統圖案的任務和系裏的圖案教學任務，我也開始積極參與國家的一些設計任務。記得在周令釗先生的指導下，我光榮地參加了當時作為「政治任務」的中國共產主義青年團團徽、抗美援朝英雄紀念章、將軍服等方案的設計。在經驗豐富的周令釗先生指導下進行這些重要的設計實踐，我獲益匪淺。團徽設計我記得曾仿照蘇聯的共青團團徽做了一個方案，創意被採用了，後來又做了不少改動。通過這些設計實踐我明白了很多道理，所以我後來在教學中一直強調：我們搞設計不是像畫一幅畫那樣，畫完了簽個字、蓋個章，一署名就是某個人的作品了；；設計都要運用不同材料、工藝，由多人不斷改進、共同完成，絕不是簡單的個人作品。

.38.

經過周恩來總理正式批覆並命名，一九五六年的十一月一日，中央工藝美術學院宣告正式成立，中國唯一的中央級工藝美術最高學府誕生了。從此她與我相依相伴，難分難離。

從一九五八年上半年開始，在黨中央國務院的部署下，首都北京開始建設新中國誕生後的第一批「十大建築」（人民大會堂、歷史博物館、軍事博物館、民族文化宮、釣魚台國賓館、美術館、農展館、北京火車站、新北京飯店、民族飯店），作為新中國成立十週年的獻禮。

我被分配在人民大會堂的設計組，同時還在民族文化宮參與了大門的裝飾設計。人民大會堂繁重的建築裝飾設計工作是由奚小彭負責主持的。

首都劇場大廳天頂設計
石膏花裝飾之一

首都劇場大廳天頂設計石膏花裝飾之二

首都劇場大廳天頂設計石膏花裝飾之三

# .39.

宴會廳的天頂裝飾由我負責設計，而整個設計過程就是一個非常實際而完整的學習過程。受敦煌藻井圖案的啟發，我在大廳的天頂中央設計了一朵唐代風格的圓形浮雕大花。開始設計時，我只是在純裝飾性上下功夫，沒有作任何功能的考慮，建築設計院的工程師張鑄看了馬上告訴我：「沙娜，這樣光弄花瓣不行，你得把通風口及照明燈組合在裏面。中心也不能只搞你那個花蕊，要把中心與燈光結合起來。這樣照明還不夠，還需要把另外那些小花和燈組合在一起。」聽他一點撥，我馬上就開竅了，在外圈設計了成串的一圈小圓燈，項鏈似的，一下子就把那些孤立的燈口很優美地連起來了。張鑄工程師很高興：「你看這樣多好，解決了我們照明的需要，又形成一條項鏈，多漂亮啊，你把裏面的內容也給呼應過來啦！」我最後完成的設計方案是把通風、照明的功能需求潛在地組織在敦煌風格的唐代富麗花飾圖案裏，使它們成為天頂裝飾的有機組成部分。這個設計既有裝飾美感，又具備建築必需的實用功能，很完整，而且一看就是民族的——我在敦煌打下的基礎充分發揮了作用。通過這一實踐我真正體會到了，藝術設計絕不是紙上談兵，必須把藝術形式與材料、工藝、功能結合在一起才能成功。

現外面一圈的燈口一個一個擺着不好看。張鑄工程師又教我：「你把這些圓點引出來，連起來。」

的要求進行修改，把通風口、照明的要求與裝飾效果結合起來。這些問題解決了，又發「通風還不夠，在外圈也得設通風口。」我按照他

點亮人民大會堂宴會廳的頂燈

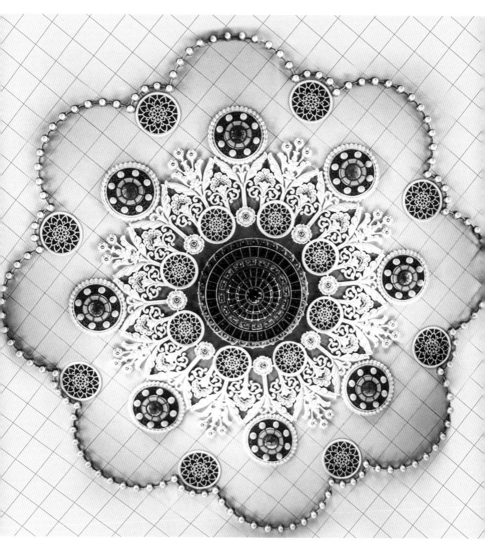

人民大會堂宴會廳天花頂設計（一九五八年）

人民大會堂外立面柱廊設計和牆面裝飾

須彌座的石雕花飾

民族文化宮的大門裝飾

# .40.

為了讓從事藝術教學和研究的教師們親身體驗民族的「源」、生活的「流」，工藝美院的院系領導倡導各專業的年輕教師到民間和社會中去，根據教學需要認真做調研工作。

一九五九年暑假，染織系主任程尚仁先生安排我和李綿璐、黃能馥三人去敦煌莫高窟，利用假期，把莫高窟歷代壁畫、彩塑人物服飾上的圖案按年代分類收集，臨摹整理。我父親當時正任敦煌文物研究所所長，對我們的這一工作非常支持，並給予了指導。我們三個人在洞窟裏對臨，收集服飾圖案，又按服裝部位和年代進行分類，共整理出彩圖三百二十八幅。我還懷着重回故里的喜悅帶李綿璐、黃能馥去了月牙泉、陽關、戈壁灘，體會「西出陽關有故人」的樂趣。

這批「敦煌歷代服飾圖案」的整理資料回到學校後在染織系展出，很受程尚仁、柴扉等老先生的讚揚。但由於當時正搞「反右傾」運動，學校也沒有條件整理編輯，這批珍貴的資料就先由我保存起來，沒想到竟從此塵封了二十七年，直到一九八六年十月終於正式出版發行。

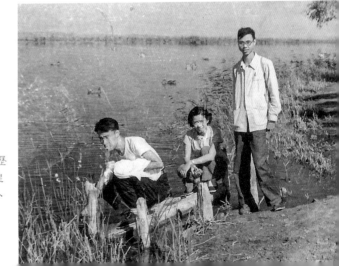

一九五九年夏為「敦煌歷代服飾圖案」任務赴敦煌——常沙娜帶李綿璐、黃能馥在月牙泉玩

繡花帽紋飾（和田）之一

整理收集到的紋飾

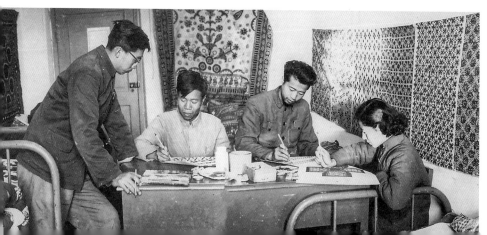

二〇〇三年，我帶着四位碩士研究生先後兩次專程去敦煌，又編繪了一部題名為《中國敦煌歷代裝飾圖案》的圖案集。我要求自己和學生沿用傳統的手繪方式一絲不苟地描繪每一幅紋樣，並融入自己對敦煌圖案的深入理解。幾個研究生跟着我完成了整理、繪製、分析研究的全過程，理論和實踐水平都有了大幅度的提高。

這本畫冊出版時，父親已經去世了，我依舊用了他於一九五八年寫的文章《敦煌圖案》作為代序一，又選用了林徽因先生寫於二十世紀五十年代的文章《敦煌邊飾初步研究》作為代序二。林徽因先生這篇沒有寫完的論文從來沒有發表過，如果不是樓慶西教授在資料堆中意外發現，世人也許永遠不會讀到它。文章追溯到佛教藝術的源頭，旁徵博引地將中國敦煌圖案和外國裝飾的來龍去脈做了一番翔實的比較，與《中國敦煌歷代裝飾圖案》的內容再貼切不過了。憶念當年林先生在重病中對我們日復一日的教導，回顧她對梳理、發揚博大精深的中國裝飾圖案藝術的熱望和宏願，這篇於特定的時刻從天而降的遺稿彷彿傳遞着林先生來自天國的鼓勵和期待。

聯繫索要文稿時，樓慶西先生問我：「這個稿子沒寫完，怎麼辦？」我不假思索地說：「沒寫完也要！」他就打印出來交給了我。我沒有對文章作任何改動，原原本本地將它作為畫冊的代序發表了。

畫冊出版面世時，我在心中默默祝禱，告慰逝去的前輩們：我正在完成他們生前的夙願，我要讓後代了解、重視中華民族五千年文化藝術的脈絡及燦爛傳統，承前啟後，代代相傳！

「三同中」與同學和老鄉們合影

在老鄉家院予里圍坐在一起吃飯

一九七一年，在河北獲鹿的常沙娜

# .41.

一九六一年十一月二十日，我有幸參加了由中國人民對外文化協會會長楚圖南先生率領的「中國文化代表團」訪問日本。當時，這個代表團的訪日活動對促進中日恢復正常邦交起了重要作用。楚圖南先生作為文化使者、老前輩，帶團進行了內容豐富、形式多樣的訪問活動。無論走到哪裏，我們都受到日本文化、藝術、教育團體的熱烈歡迎。日本朋友強烈表達要求恢復中日邦交的誠摯願望，眾人手持紅旗、花束向我們致意的場面給我留下了極其深刻的印象。

沒有料到，這次成功的赴日訪問，也成了我個人生活的重要轉折點。

我初次認識了代表團的日文翻譯崔泰山，才知道他就是在一九五八年曾隨同爸爸赴日本舉辦「中國敦煌藝術展」並全程擔任翻譯近兩個月的崔泰山。爸爸對他早就有所了解，而且印象很好。後來經爸爸牽線，我和崔泰山於一九六三年冬結婚，從此真正感受到了夫妻的恩愛。我們簡樸的小家就設在工藝美院的教職工宿舍樓裏，結婚沒舉行任何儀式，只在登記那天拍了一張結婚照。記得染織系主任程尚仁先生和同事們曾登門前來祝賀。

婚後不久，我就隨學院師生到河北農村參加「四清」運動去了，我們各自又忙於面臨的各項工作和任務。

常沙娜與崔泰山的結婚照

一九七七年初剛出生的兒子在家中

# .42.

一九七二年，我突然被調回北京，參加「中華人民共和國出土文物展覽」的籌備工作。這是我們國家第一次在海外舉辦的大型文物展覽，文化部、歷史博物館、故宮博物院正組織一些專業人員在故宮武英殿為展覽臨摹壁畫、複製織物漆器等相關文物，負責這項工作的是當時在歷史博物館的陳大章。我事先完全不知道這件事，得知僅我一個人從部隊農場調回北京，感到非常意外。周圍好多人既羨慕又不解：常沙娜交了什麼好運，怎麼把她單獨抽調回去了？

回到北京後我立即去故宮武英殿報到，和我一起報到的還有中央美院的周令釗先生，他也是從河北的部隊農場回來的，我才知道這次調回來的只有我們兩個人。我和周先生接受的第一個任務是去西安戶縣草堂寺，臨摹存放在那裏的乾陵永泰公主墓的出土壁畫。我幾乎十多年沒有畫畫了，現在有機會到西安臨摹古代壁畫真跡，真是喜從天降，興奮極了！

常沙娜和陳若菊在武英殿臨摹

常沙娜在長沙博物館臨摹馬王堆漢代棺槨圖案

因為還有許多任務，人手不夠，陳大章讓我和周先生再提名調人，我們就提了工藝美院的陳若菊、李永平、崔棟良、朱軍山、侯德昌幾位，在武英殿壯大了我們的隊伍。根據展覽的需要，大家又臨摹、複製了一大批不同時代的各類文物，天天沉浸在畫畫的快樂之中。在此期間，我們還專程去了長沙的馬王堆，在博物館內非常難得地依照新出土的原物臨摹了漢代棺椁上的漆「方紋獸」，以及雲紋繡、綾、紗等精品文物，充分施展了我們描繪用色的基本功，將封閉十餘年的潛力重新煥發出來。這是「文革」後首次舉辦的出國展覽，我們已經有很多年沒有這樣聚在一起為國出力了！

在不到一年的時間裏，我們為展覽完成了五一一件高質量的臨摹複製品，圓滿完成了任務。那時我們正年富力強，工作熱情又空前高漲，臨摹的水平非常高。這個「出土文物展」以精彩的臨摹品加一些真品文物赴日本、法國、美國、墨西哥等國巡迴展出，為中國恢復國際文化交流起了重要作用。

沙娜帶着小暉去王合內家 —— 洋溢術術留念

命運把我推上了工藝美院院長的位置，千斤重擔落到了我肩上。我深知，中央工藝美術學院是當時唯一的全國性藝術設計院校，能不能辦好這所學校事關重大，而我，行嗎？……回顧當初，也許是父輩勇於獻身的血性遺傳起了作用，也許是當年艱苦的沙漠生活給了我披荊斬棘的膽量，當我知道沒有退路、只能迎頭而上的時候，我就豁出一切，全力以赴地把這副重擔挑起來了。

龐薰琹先生將學生代表獻花轉送給常沙娜

七七級師生合影

一九八九年十月常沙娜給染織系學生上圖案寫生課

八十年代常沙娜與崔泰山
帶着小暉在日壇公園雪景中留念

一九九七年香港回歸在即，在設計中央人民政府送給香港特區政府的紀念雕塑的時候，中央工藝美院也參加了。當時全國許多單位參與，出了幾十個方案，篩選後留下十幾個，再篩選，只剩工藝美院的三個方案。設計團隊按要求把每一個方案都做出來，參加最後的評選，最後選中的是「永遠盛開的紫荊花」。這是我一九九八年卸任工藝美院院長前做成的最後一件大事，我負責主持這個重要項目，並參加了方案設計，最終我的創意「永遠盛開的紫荊花」被採納了。後經過中央有關部門多次研究，經過學院的設計組不斷修改、完善，該方案最終於完成。我們完成了使命，這是中央工藝美院為國家作出的最好貢獻。我在任職時也盡了最後的力，人生無憾了。

中央工藝美術學院建院四十週年慶典

一九九七年一月十七日，常沙娜在香港寫生，
這成為「永遠盛開的紫荊花」的創意

一九九七年，在香港落成「永遠盛開的紫荊花」雕塑

# .46.

爸爸的晚年生活應該説是很安定幸福的，但他始終覺得自己在北京像是在做客一樣，擺脱不了臨時性的感覺。他身在北京，心還留在敦煌。

他自己也説：腦子裏裝的、心裏想的都是敦煌的事。那時他作為政協委員經常參加政協會議，黃苗子、丁聰他們後來告訴我：「你爸爸開會的時候一般不發言，一發言就講敦煌！」看見爸爸要麼不張口，張口就是敦煌，大家都在笑，説常書鴻「魂繫敦煌」，我覺得這話一點都不誇張。

就在那段時間，趙樸初老先生給爸爸題了一幅字：「敦煌守護神」。現在這個名稱都傳開了，都叫常書鴻為「敦煌守護神」。他的確是從身到心，守護了敦煌一輩子。

二十世紀八十年代，常沙娜與父親在北京相聚

一九八六年六月在北京家中，常沙娜與父親談話總離不開「敦煌」

# .47.

爸爸的人生是和敦煌緊緊聯繫在一起的，他離開敦煌在北京住了將近十年，心中想的一直是敦煌。他說：「各方面給予我關懷和照顧，使我的晚年過得十分愉快和充實。在北京，我的心仍維繫着敦煌，關心着敦煌，做着與敦煌相聯繫的工作；無論出訪或研究、著述，敦煌是我永遠的主題。」他的回憶錄《九十春秋——敦煌五十年》是這樣結束的：「寫到這裏，我又想到了那飛翔在莫高窟上空婀娜多姿的眾飛天，聽到了那九層樓上鐵馬叮噹的悅耳響聲，我彷彿又回到了民族文化的寶庫敦煌。敦煌啊，敦煌，我永遠的故鄉！」

我一生都受着爸爸的影響，受着敦煌的影響。因為從小跟隨爸爸在敦煌生活，我的學習經歷不同於一般的孩子，學習敦煌藝術就是我的童子功；敦煌藝術和爸爸對她忠貞不渝的熱愛對我的影響是滲透到血液裏的，貫徹終生。

一九九三年十二月，常沙娜父女

# .48.

回顧我這輩子做出的成果，圖案教學也好，設計也好，包括五〇年代人民大會堂的設計，和敦煌藝術的基本精神都是分不開的。爸爸對我的作品一直很關注，後來我才發現他收集我的作品照片，在民族文化宮我設計的那個大門的照片上他特意註明「沙娜設計」，仔細保存下來；工藝美院蓋好新的教學樓後我辦展覽，他馬上就要去看，表現出極大的關注。爸爸曾經親筆寫信對我說：「沙娜，不要忘記你是『敦煌人』⋯⋯也（到了）應該把敦煌的東西滲透一下的時候了。」我覺得自己多年來有意無意都在作品中滲透着「敦煌的東西」，即我們民族的、傳統的文脈和元素。有了它，我們創新也好，搞任何設計也好，才會是我們中國民族的藝術。我在上圖案課的時候把握的就是兩方面：民族的傳統和生活的自然。因為裝飾藝術的來源一是傳統表現的形式，二是百花齊放的大自然。我尤其深刻地理解了五〇年代周恩來總理提出來的、梁思成林徽因等大師奉為宗旨不停闡述的藝術創作原則——「民族的、科學的、大眾的」。這指的就是文脈，一種民族性的、血液裏的東西。

一九八〇年，常書鴻給常沙娜的親筆信

# .49.

我有一個習慣，不論在國內國外、南方北方，閒暇散步的時候，目光都會不由自主地投向路邊草叢，尋找「幸運草」。那種被稱作酢漿草、苜蓿草或車軸草的野草一般有三個心形葉片，偶爾有四片葉的，就是人稱的「幸運草」了。據植物學家的說法，這種植物變異的概率是十萬分之一，可是我遇到的概率比這要高許多，有時在不經意間就會有收穫。

應該說，我確實是幸運的。我有一個被稱為「敦煌守護神」的父親，父親又把我帶到了佛教藝術的聖地敦煌。我得天獨厚地在千年石窟藝術精神的哺育下長大，又得以在中央工藝美院的校園內與數十年的老同事、老朋友共同在更廣闊的天地間歷練、馳騁。在我的生活中，有苦有樂，有榮有辱，有與親人的悲歡離合，有為理想的奮鬥獻身。然而在我快要走到人生邊上的時候，還有那麼多該做的事、想畫的畫在等着我，如果今天讓我在吹熄蠟燭之前許一個願，我的願望就是，繼續採到「幸運草」，讓我好好為祖國、為黨、為人生做完自己應該做的事，沒有遺憾地走完今生幸運的路。

摘自莫高窟的「幸運草」

# 花開與敦煌

## 常沙娜眼中的敦煌藝術

常沙娜 著／繪

| | |
|---|---|
| **出版** | 中華書局（香港）有限公司 |
| | 香港北角英皇道 499 號北角工業大廈一樓 B |
| | 電話：（852）2137 2338　　傳真：（852）2713 8202 |
| | 電子郵件：info@chunghwabook.com.hk |
| | 網址：http://www.chunghwabook.com.hk |
| | |
| **發行** | 香港聯合書刊物流有限公司 |
| | 香港新界荃灣德士古道 220-248 號 |
| | 荃灣工業中心 16 樓 |
| | 電話：（852）2150 2100　　傳真：（852）2407 3062 |
| | 電子郵件：info@suplogistics.com.hk |
| | |
| **印刷** | 深圳市雅德印刷有限公司 |
| | 深圳市龍崗區平湖街道輔城坳工業大道 83 號 A14 棟 |
| | |
| **版次** | 2024 年 5 月初版 |
| | © 2024 中華書局（香港）有限公司 |
| | |
| **規格** | 32 開（210mm×142mm） |
| | |
| **ISBN** | 978-988-8862-08-5 |

責任編輯　俞　笛
裝幀設計　鄭喆儀
排　　版　鄭國偉
印　　務　劉漢舉

本書原出版者為中國青年出版社，經授權由中華書局（香港）有限公司在全球獨家出版發行中文繁體版本